畫得像拍照！
水彩畫 · 素彩畫　複合媒材與技法

渡
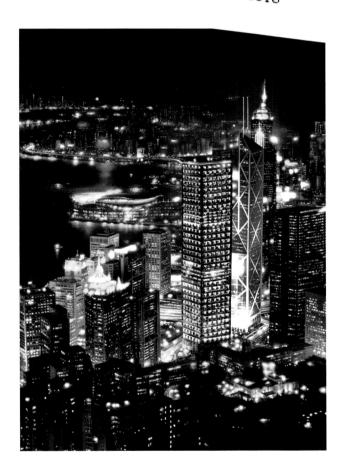

三悅文化

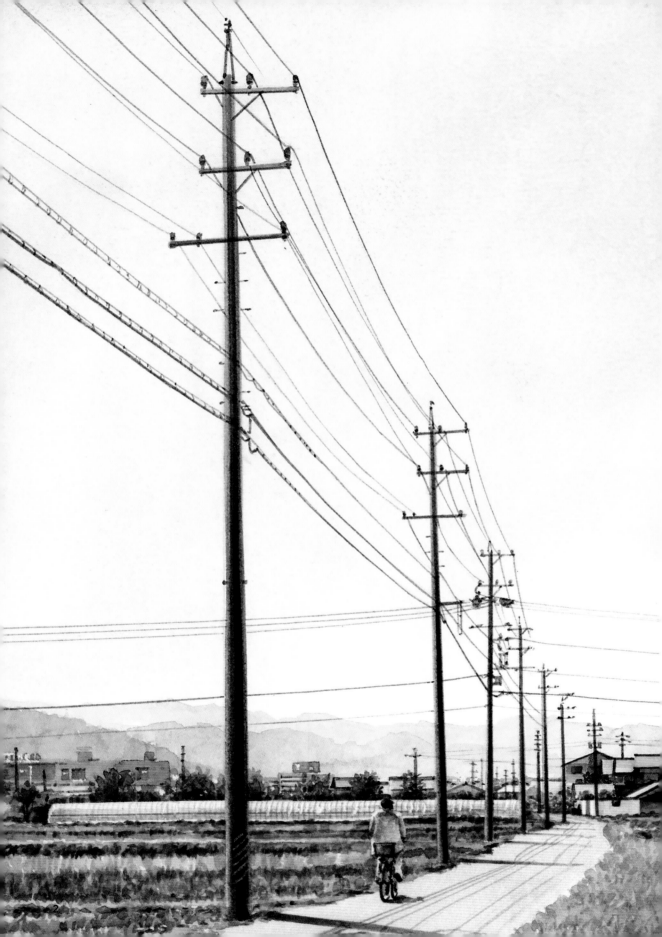

所謂畫圖這件事

人為什麼要「畫圖」呢？

目的想必各式各樣、一百個人就有一百種理由，肯定沒有固定的答案吧。

要表現什麼，也有著五花八門的方法，而「畫圖」不過是當中的一種罷了。

所謂表現者，不過就是企圖將事物「可見化」之人的總稱，

意之所在也是非常多樣化。

讓看不見的對象變得能看見。

將看得見的對象重新建構，使其看起來像是別的東西。

我認為這個流程，濃縮了表現者的感受性、想像力、以及他所具備的創造力，並且完整反映出來。

能夠將感受到的東西，忠實地畫成一幅圖畫，實在是讓人非常感到舒服，但事實上這必須經過努力、過程也非常嚴苛而艱辛。

紙張、繪圖材料、電腦等等，都不過是工具而已。

如果沒有工具能夠忠實表現出感受到的東西，那麼就自己做出工具。

舉例來說，試著搭配組合現有的東西、有時候甚至試著藉助大自然的力量。

每次嘗試並發現錯誤的流程，都是表現者自己才能夠獲得的寶貴經驗。

這次繪圖的材料包含了透明水彩、不透明水彩、壓克力顏料、鉛筆、畫筆、彩色墨水、墨、顏彩等等，就連使用這些「混合媒材（MIX MEDIA，表示使用多種不同的材料及技巧方法）」都是各式各樣。

另外，內容是採用「以材料為作品賦予生命」這樣的概念為始，並且囊括了「以作品的題材為材料，製作手工顏料」等內容。

本書中將平時所見毫不稀奇的風景、偶然相遇令人綻出笑容的日常生活等等，使用周遭的繪畫材料，不僅僅忠實描繪眼前所見之物，同時也以獨特的方式重新建構並將它表現出來，我把這些東西都放在這本書中。

我只希望它們能夠悄悄地以輕喃細語的方式，滲入觀看者的心靈。

渡邊哲也

contents

所謂畫圖這件事　2

我慣用的繪畫材料　8

本書中的主要技巧　12

column　使用不同繪畫材料，畫相同題材　14

PART1　水 彩 畫

▌描繪風景

透明水彩

瑞士少女峰
18

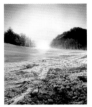

雪景
20

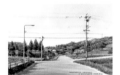

散步路上
22

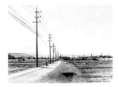

鄉間小路
26

 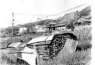 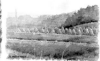 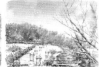

四季　清晨散步
28

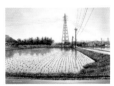

田園
30

晚秋強風
32

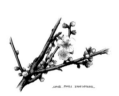

梅
33

▌描繪水景

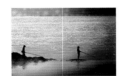

春日晚霞長
34

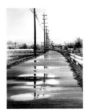

雨後晴時
38

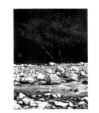

涓涓細流、等待春日
40

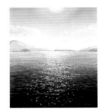

故里
41

▌描繪建築物

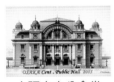

大阪中央公會堂
42

column　畫下「最初的那一張」

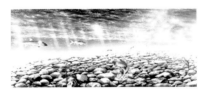

魚兒道路
44

不透明水彩

column　以鉛筆＋透明水彩
描繪相同場所

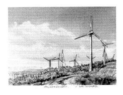

風兒走過的道路
48

▌描繪風景

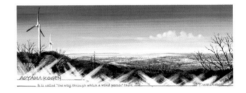

風兒走過的道路
49

▌描繪水

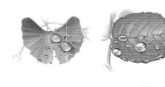

水滴
50

▌描繪週遭事物

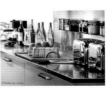

廚房
54

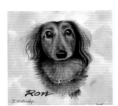

愛犬
58

透明水彩＋不透明水彩

▍描繪風景

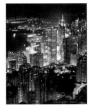

香港的夜景
62

column 逆轉思考方向來繪畫

萬聖節蠟燭
64

目光
65

▍描繪風景

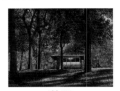

秋陽
66

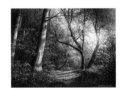

林間光蔭
70

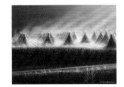

晨靄
74

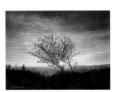

旭日
76

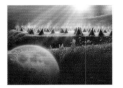

立冬清晨 2017
78

▍描繪自身週遭

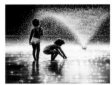

戲水
80

各式各樣的繪畫材料

▍使用鉛筆＋彩色墨水

宇宙旅行
84

▍以壓克力顏料繪畫

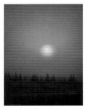

立冬清晨 2012
86

▍以墨繪畫

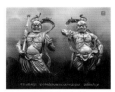

金剛力士像
88

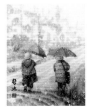

雪日早晨
90

▍以鉛筆描繪

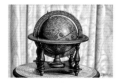

地球儀
92

column 以未曾體驗過的技巧來繪畫

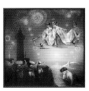

祭典那一天
94

PART2 素彩畫

■以染色顏料描繪

素材顏料

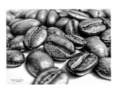

咖啡豆
96

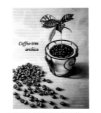

咖啡樹與咖啡豆
98

青椒
100

草莓
102

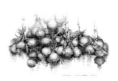

洋蔥
104

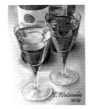

葡萄酒
106

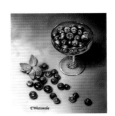

藍莓
108

■以顏料來繪畫

茄子
110

巧克力（可可粉）
112

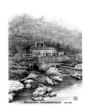

磚瓦建築
114

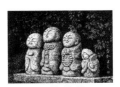

地藏菩薩
116

column　隨時間變化的素彩畫　　　column　以素材顏料描繪的風景們

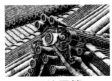

瓦片屋簷
118

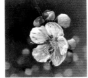

葡萄酒畫 四季之花
120

葡萄酒畫 波斯菊
124

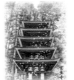

咖啡畫 寶生寺
126

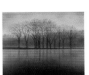

葡萄酒畫 寂靜
127

我慣用的繪畫材料

繪畫材料只是工具而已。要如何使用端看使用者

去一趟繪畫材料店，會發現繪畫材料五花八門，種類可是多到令人驚訝。但是，這一切不過都是為了要讓人展現出東西的工具罷了。並沒有固定的使用方法。對我來說，身旁週遭所有的東西全都是繪畫材料，平常我就會嘗試各種挑戰並發現錯誤，同時樂在其中。

畫圖這件事情，我認為就和做料理非常相似。料理的方法每個人都不相同。以下介紹的項目，是以本書當中使用的繪畫材料為主。整理了一些以我個人的「食譜」為基礎，使用這些繪畫材料的方法。

描繪材料	繪畫材料大致上區分為兩種。 有顏料等「描繪材料」；以及紙或畫板等「繪畫工具」。 首先就來看看描繪材料吧。

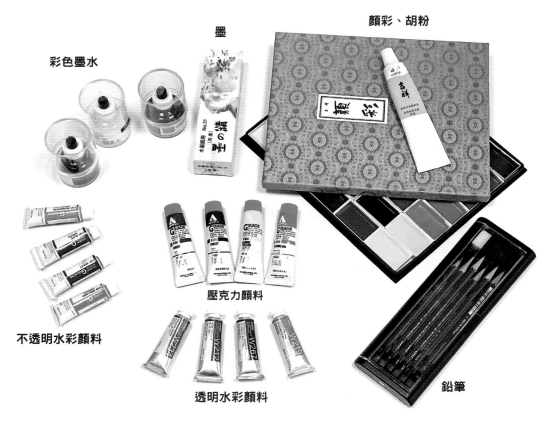

彩色墨水

墨

顏彩、胡粉

壓克力顏料

不透明水彩顏料

透明水彩顏料

鉛筆

除了上述這些以外，我也會使用各種筆類及彩色鉛筆，在「素彩畫（P95～）」當中也有自己製作的顏料。

水彩顏料

在描繪材料當中，大家最為熟悉的應該就是水彩顏料了吧？水彩顏料大致上可以分為「透明水彩顏料」以及「不透明水彩顏料」這兩種。一般來說，小學當中用來作為教學材料的是不透明水彩顏料。而提供給大人的美術課程當中，則經常使用透明水彩顏料。我兩種都非常喜歡。

雖然不透明水彩給人的印象，似乎都是小孩子在使用，但我想大人若是對不透明水彩一無所知的話，那麼提到透明水彩想必也是靜默無聲。我至今也畫了非常多透明水彩顏料＋不透明水彩顏料的混合水彩作品。以下就比較水彩顏料各自的特徵，一邊說明有何不同吧。

● 透明水彩顏料

以糨糊較多的溶液調和顏料製作出的水彩顏料。溶解在水中後，塗抹時會變成透明的顏色，畫在下層的線條或顏色會透出來，因此被稱為「透明水彩顏料」。藉由與下面一層重疊在一起，能夠獲得獨特具透明感的表現方式。暈染、渲染、濕彩、遮蔽等都是透明水彩才能使用的方式。而其特徵之一就是「活用紙張底色」。一般來說，透明水彩的錯品不大會用到白色和黑色。這是為了要徹底活用紙張的白色，因而在描繪的技巧上，也會使用補色或暗色來取代黑色。在畫下去之後要修正就非常困難，如果缺乏經驗和知識，是很容易失敗的描繪材料。具透明感的發色是其永恆的魅力。通常給人專業水彩畫家、或者成人的繪畫顏料的印象。

● 不透明水彩顏料

以糨糊較少的溶液調和顏料製作出的水彩顏料。如果以此種顏料來描繪，顏料會遮蔽下層的線條或整面顏色、完全看不到，因此被稱為「不透明水彩顏料」。又有個別名叫做水粉。廣告顏料也算在這一類。一般來說會使用比較少的水，活用顏料本身特性。畫出來的畫厚重且力道很強。是從前歐洲畫家非常喜愛使用的繪畫材料。顏色深度、表現之廣泛度、容易使用這幾點，能夠掌握的話，可說是非常有魅力的繪畫材料。我也經常會將其塗的薄一些，以宛如使用透明水彩的方法來使用它。

● 透明水彩顏料＋不透明水彩顏料

透明水彩與不透明水彩，要能夠活用雙方特性來表現心中所想，那麼就是透明水彩＋不透明水彩的「混合水彩」了。實際上有沒有正式名為混合水彩的領域，我並不清楚，但這可以說是我最為習慣的一種描繪方式。

其他

包含鉛筆、筆類、壓克力顏料、彩色墨水、墨、顏彩等等在內，
以下介紹各式複合媒材，以及手工製作的「素材顏料」等。

● 彩色墨水

彩色墨水有分為染料類及顏料類。染料類（溶於溶劑）的著色劑在發色度以及透明度上，都是描繪材料當中特別出類拔萃的。但是欠缺耐光性。顏料類（無法溶於溶劑）著色劑的耐光性則非常優秀，但是透明度會稍弱一些。

● 墨

使用單一顏色的墨，以濃淡來描繪對象主題，這是東方特有的描繪材料。用途可以是傳統的水墨畫，也可以帶有現代風格，非常多樣化。正因為是簡單的黑白圖畫，更能夠欣賞它深奧無比、拓展至無限寬廣的世界。

● 顏彩、胡粉

在顏料當中加入明膠或者澱粉等調製而成，灌入容器當中使其乾燥成為固體顏料，通常會使用在日本畫上。可以用來畫明信片等，使用方法可與水彩相同。雖然透明度並不像透明水彩顏料那樣高，卻有著非常沉穩的色調。胡粉是使用貝殼粉末製作的白色顏料。

● 墨＋顏彩

雖然另外還有流派的差異，但大致上來說只使用墨的圖畫就是水墨畫；使用墨＋顏色（顏彩等）的圖畫就是墨彩畫，這樣應該比較好懂。以不同強弱的力道來描繪，就有濃淡區別，可以表現出魅力十足的世界。

● 鉛筆

從小時候就會使用的描繪材料，大概就是鉛筆了吧。使用方法除了拿來畫草稿以外，包含素描到精密繪畫都能使用，用途非常廣泛，正因為是黑白色調的世界，因此技巧也非常多、是很深奧的描繪材料。

● 壓克力顏料

最大的特徵就是可以溶於水中，但乾燥之後會具有耐水性。大致上區分為有透明性及不透明（水粉）性的。前者透明度很高，重複塗抹就能夠表現出帶深度的顏色；而後者不容易出現筆跡、顏料堆疊的情況，因此用來塗抹較大的畫面能夠非常美觀。

● 筆

鋼筆、沾水筆、簽字筆、原子筆、毛筆、製圖筆等等，非常多種。根據與繪畫工具中的紙張配合度、以及不同的表現手法來區分使用時機，能夠享受各式各樣的樂趣。

● 顏料（P95～）

如果隨手可得的材料當中，有看起來可以作為顏料的東西，那麼我就會馬上試著用那個材料做顏料。茄子、洋蔥、草莓、咖啡等等食物；石頭、磚瓦也是，我嘗試各種材料，看看是否能夠做成獨創的顏料。手工製作的樂趣、以及成功做出獨家素材顏料的時候，那種興奮感實在難以言喻。這個時候可以說作品已經完成了80％也不為過。

繪畫工具

描繪材料與繪畫工具的紙、畫板等有著非常密切的關係。紙有著材料、厚度、表面紋路等各式各樣不同種類。顏料的貼合度、發色、穩固度、保水、乾燥、表面強度等等，都會因種類及廠商而有所不同。本書中主要使用以下照片中的材料。

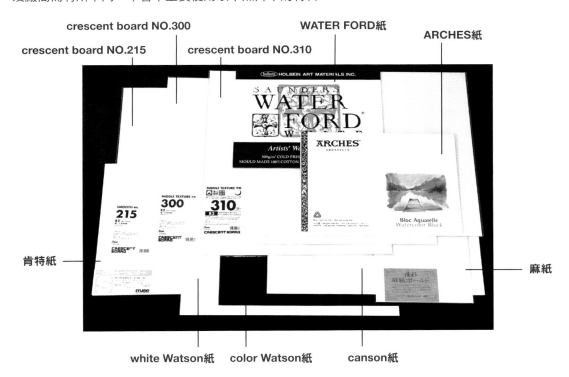

crescent board NO.300　crescent board NO.215　crescent board NO.310　WATER FORD紙　ARCHES紙

肯特紙　麻紙

white Watson紙　color Watson紙　canson紙

紙張有各自的特性。以下介紹本書當中使用的描繪材料與紙張的搭配。紙張要適合描繪材料是最重要的，但仍請考量作品完成意象來選擇使用。

- 透明水彩顏料…ARCHES、WATER FORD等
- 不透明水彩顏料、透明水彩顏料＋不透明水彩顏料、壓克力顏料…crescent board
- 墨、顏彩…麻紙
- 材料性顏料（P95～）…ARCHES、crescent board

其他

● 完稿膠

這是讓顏料可以固定的液體，由左起是トリパブA、トリパブC、FIXATIVE。トリパブA和トリパブC都是水溶性顏料（主要是水彩顏料）用的完稿膠。トリパブA除了可以噴在畫面的顏料上，也可以直接混在顏料裡面增加其貼合力。也用在水彩顏料要畫在不容易沾附的物品上（膠片或者有耐水膜層的物體）時，用來防止流動。此款完稿膠在噴上去之後仍然可以加畫，是其最大特徵。相對地，トリパブC是接近完全耐水的完稿膠。通常會使用在作品完成之後，之後要再加畫水彩就非常困難了。FIXATIVE則是用在想讓木炭、鉛筆、粉彩、石墨等固定時使用。

本 書 中 的 主 要 技 巧

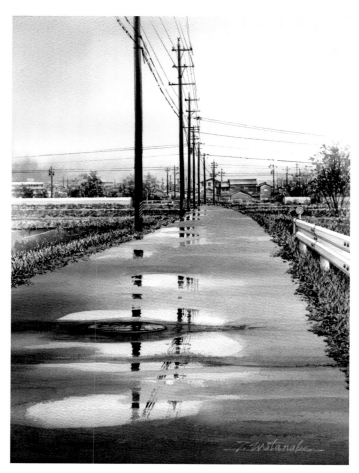

● 濕中濕（wet in wet）

塗上以水或者大量水溶解之顏料，使其成為潮濕狀態。利用該狀態在上面塗上顏料。又叫做「濕彩」。會出現暈染及渲染的效果。此作品中主要是積水處採用此手法。

● 遮蔽（masking）

這是把不想上色的部分，也就是想要留下白色的部分，事先遮蓋起來的作業方式。可以使用遮蔽用墨、紙膠帶、遮蔽用膠片等等塗抹或貼覆，將那些部分遮蓋起來。在周圍上好顏色之後，再去除遮蔽的物品繼續上色。此作品在塗抹天空和道路之前，遮蔽了電線杆和路標。

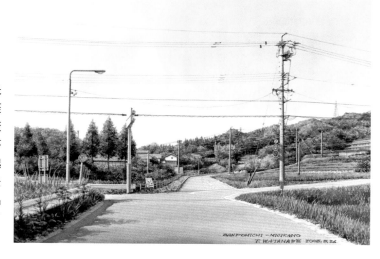

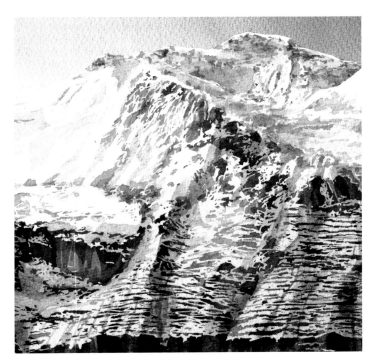

● Grisaille

在打底的階段就先以顏料塗好陰影，之後再疊上色彩的技巧。這樣一來，就能夠表現出具有立體感的厚度。此作品用來表現山脈表面。

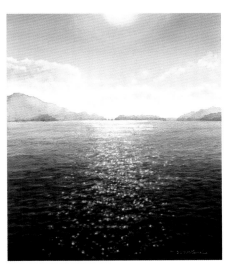

● lift out

lift是上舉、out是去除的意思。塗抹了顏料之後，在顏料乾燥之前就用面紙或者畫筆去除顏料。此幅作品使用本技巧來表現雲及太陽。

其他技巧方法

● 濺射（sputtering）

彈飛顏料的技巧。可以在畫筆上敲打、又或者是以手指撥弄刷毛。另外也可以在網子上磨蹭、又或是讓顏料變成噴霧狀。

● 洗滌（wash）

塗抹使用大量水來溶解的顏料。是經常使用在大面積上的技巧，因此會先在調色盤上準備較多已溶於水中的顏料，使用較粗的畫筆或者刷具來塗抹。

● 搔抓（scratching）

將塗好的顏料刮起來的技巧。可以使用畫刀刮起，又或者以畫筆輕輕去除，有非常多不一樣的方法。

使用不同繪畫材料，畫相同題材

身為一級建築士40年這麼長的一段時間，我畫了許多建築設計和建築外觀示意圖。一邊進行工作的同時，我跟隨自己好奇心的腳步，踏上了挑戰藝術這個全新領域的道路。這幾幅作品是在1996年畫的。是藉由共通的題材，來區分並比較不同繪畫材料及筆觸的例子之一。

1 使用透明水彩＋不透明水彩畫在 crescent board NO.310（中目）上

想展現出透明感的地方用透明水彩、想多加一層塗抹或修改、又或者加畫的地方，就使用不透明水彩來描繪。具有能利用各自的特徵來描繪的優點，是我從以前畫建築外觀示意畫就最常使用的手法。

2 使用筆＋彩色墨水畫在 crescent board NO.215（細目）上

這裡的筆用的是製圖用0.1mm的筆。要活用筆類畫出的線條再上色，那麼透明度高超、發色也好的彩色墨水會非常搭調。

3 使用透明水彩畫在 木炭紙上

木炭紙通常是用來畫木炭或鉛筆，這類不容易附著在紙張上的材料，但我認為也非常適合水彩。尤其是帶有躍動感的隨性素描風格，與這種紙非常搭調，我真的很喜歡。我自己也經常用來畫筆類的淡彩素描。

4 使用不透明水彩畫在 crescent board NO.215上

這也是頗為隨性的筆觸、一口氣將作品完成的畫風。偶爾試著畫畫這種筆觸，我想下筆應該也會變得更加有彈性吧。

PART1　水彩畫

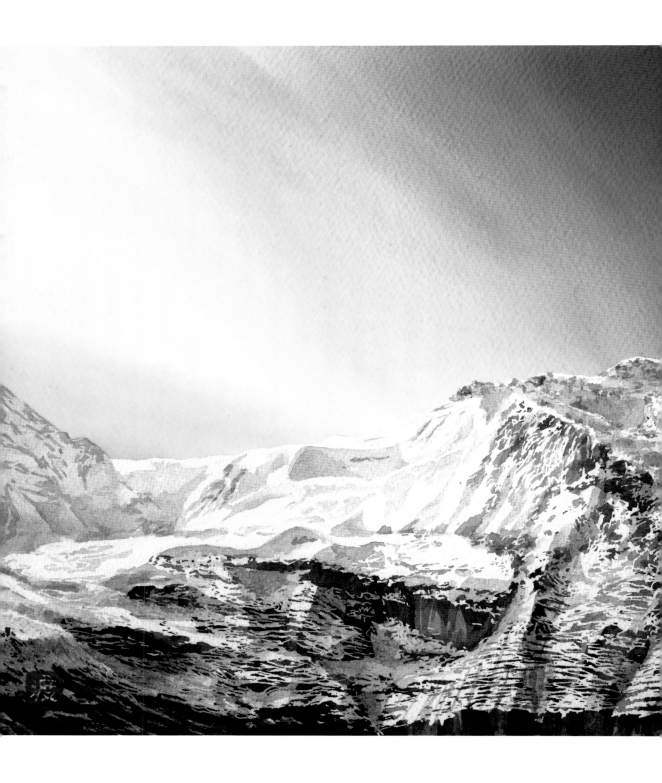

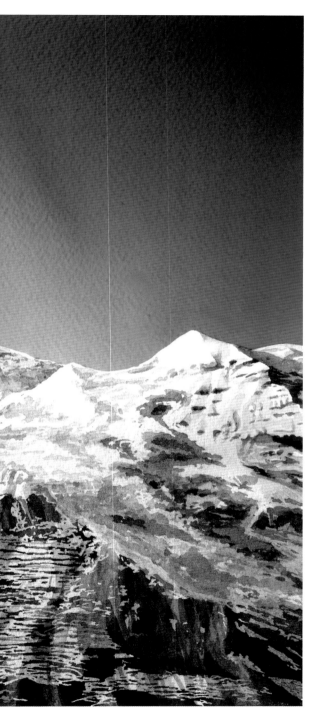

▶P18瑞士少女峰

透 明 水 彩

特徵是溶於水中塗抹，會成為透明的顏色，
畫在下層的線條及顏色都會清晰可見的透上來。
塗抹透明水彩的時候，最重要的就是
徹底活用紙張的白淨、
盡可能的表現出
光線的美麗吧。
另外，修正很困難，
因此是否能先在腦中完成到一定程度，
就非常重要吧。

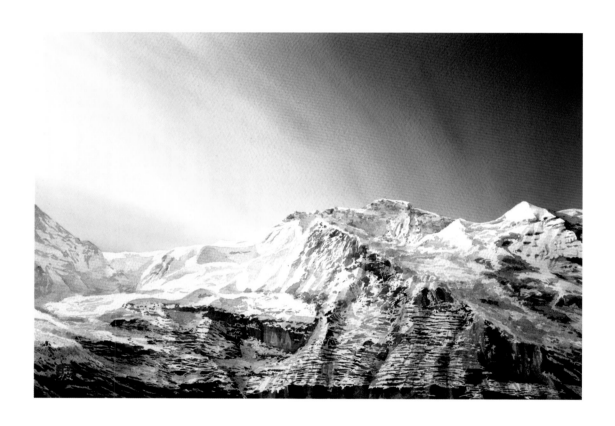

Location

我用1990年時造訪時的照片，
畫了「瑞士少女峰」。

紙：WATER FORD紙
製作年分：2013年
尺寸：長265mm×寬380mm

瑞 士 少 女 峰

如果是雪山，那麼最為重要的就是活用紙張的白淨了。
因此雪的部分只在紙張的白底稍微塗上一點有顏色的感覺。
使用遮蔽（P12）來完成此作品。

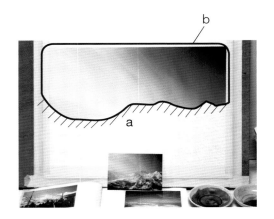

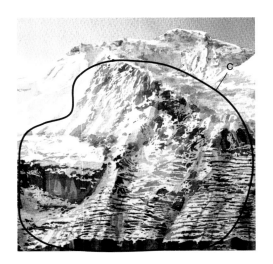

山脈陵線部分先遮蔽起來

在塗抹天空以前，先將山脈的陵線部分遮蔽起來。
由於面積非常大，所以不使用遮墨用墨，而是直接
用紙膠帶遮蔽（a）。

天空部分使用濕中濕手法

天空部分由於面積寬闊，因此先把4種顏色的顏料
溶解在調色盤上。天空部分打濕以後，使用較大支
的筆刷，一邊添加漸層色感、一口氣塗過去。如果
說山脈是一種穩重的「靜態」感，那麼天空就要有
不輸給那種風格，帶有令人能夠感受到風兒的「動
態」感（b）。

殘留在岩石表面的雪使用Grisaille技巧

為了要能夠畫出帶立體感且具有厚度的圖畫，岩石
表面使用Grisaille法來描繪。首先為了要做遮蔽，
使用沾水筆沾遮蔽用墨來描繪。將岩石表面明暗之
處、細緻的線條、想表現出邊緣的部分都塗起來，
等乾燥以後再將遮蔽用墨撕起來。另外岩石表面較
為陰暗處，則先塗好積雪較暗的部分、以及岩石表
面的顏色（c）。

使用刷毛將山脈整體塗上太陽光線的顏色

為了讓山陵左邊是暖色系、右半邊則是冷色系，使
用已經稀釋成非常稀薄的顏料、搭配較大又柔軟的
刷子，一口氣為畫面添加溫和的顏色。要想著從左
邊來的光線，調整出由暖色調走向冷色調的漸層
色。讓山陵能夠有戲劇化的感覺。

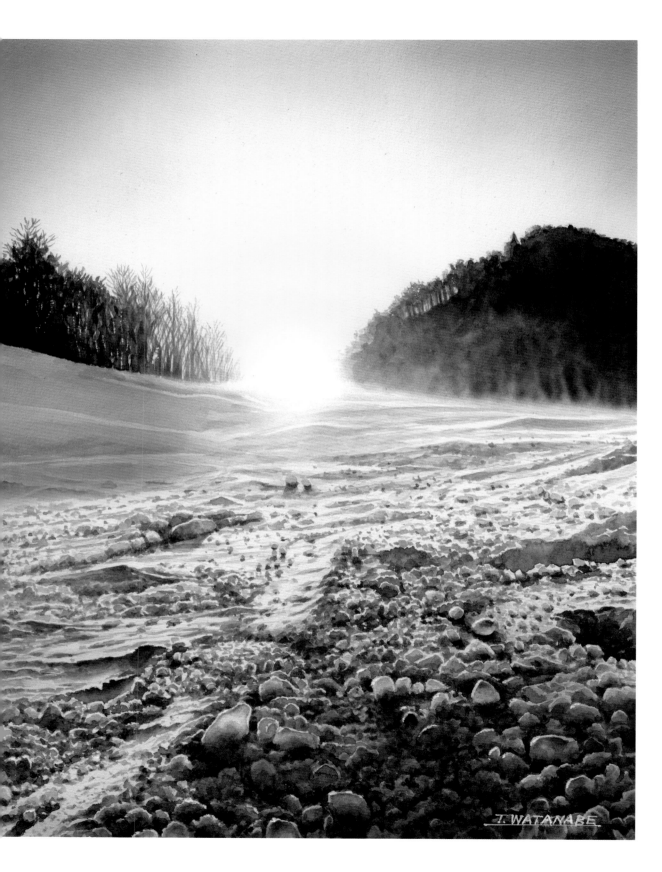

描 繪 風 景

紙：crescent board NO.310
製作年分：2013年
尺寸：長330mm×寬260mm

雪 景

和P18「瑞士少女峰」一樣是雪地景色，
但我試著完全不使用遮蔽的手法來畫這張圖。
最後添加黃色系的顏色，表現出朝日的溫暖。

積雪的部分
也沒有遮蔽起來

雪由於逆光而變得非常明亮的邊緣部分，通常要使
用遮蔽的手法來處理。但這次我故意不遮蔽，而是
從靠手邊處一邊空下邊緣、一路畫過去。較大塊的
積雪使用了濕中濕手法來上色（a）。最重要的就是
要注意不能讓水分流到雪堆的白色部分。小的積雪
部分，則是先留下白色邊緣、塗上較深的顏色後再
以水打薄塗開。

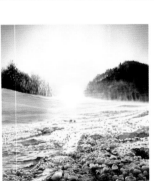

在雪上添加黃色系
表現出溫暖感

雪的部分都使用冷色系的顏色描繪。最後的點綴則
使用了已經稀釋到非常稀薄的黃色系到青色系的顏
色，由上而下帶出變化感。藉由添加了黃色系，就
能在給人冰冷印象的雪景當中，展現出早晨陽光的
溫暖。

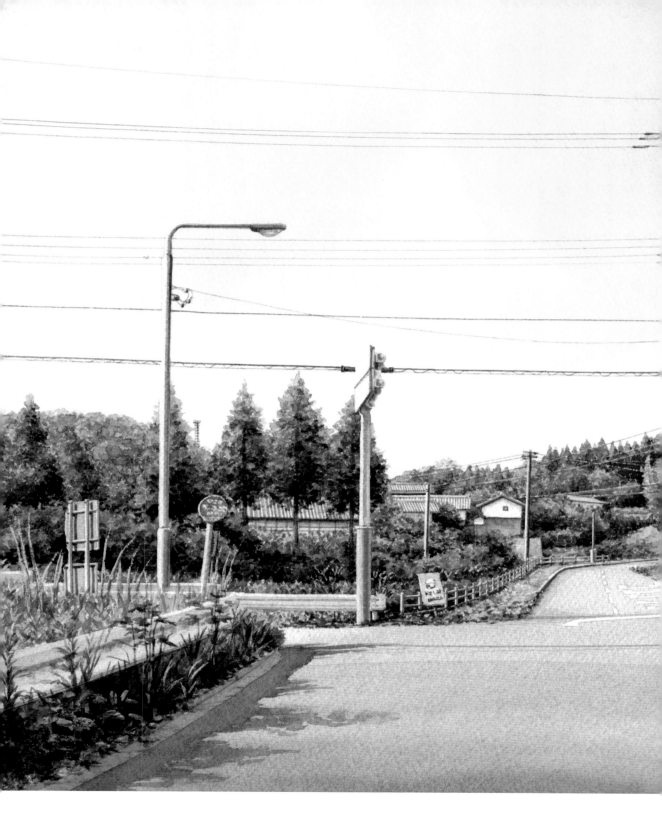

描 繪 風 景

紙：ARCHES紙
製作年分：2008年
尺寸：長273mm×寬385mm

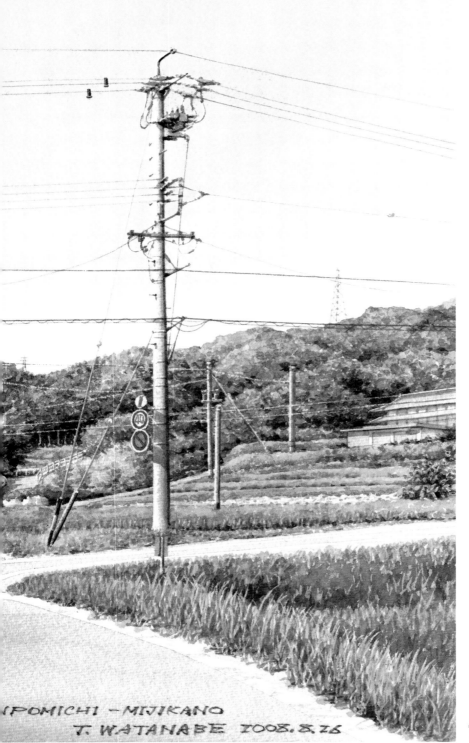

IPOMICHI - MIJIKANO
J. WATANABE 2008.8.26

散 步 路 上

我非常喜歡「平時所見毫不稀奇的風景、偶然相遇令人綻出笑容的日常生活」。
這裡也是我平常散步的小路。從我家往西邊走，是一片田園景色。

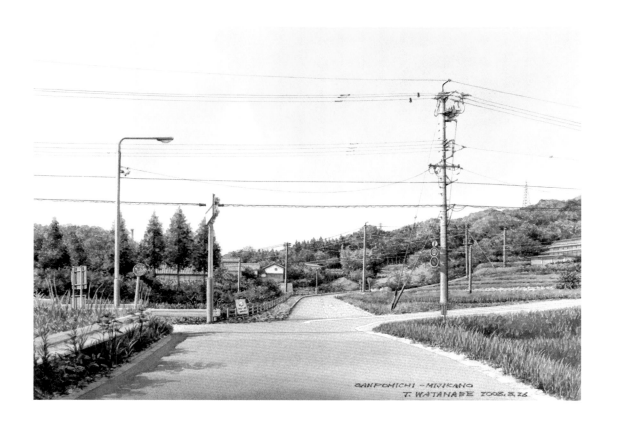

Location

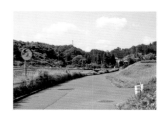

這裡與我小時候成長的鄉間非常相似，總覺得能讓人心情非常沉靜。隨著四季更迭，即使是相同的地方，風景也會每天產生一點點小變化，讓人看見不同的樣貌。這件作品是我試著擷取附近我非常喜愛的場所。

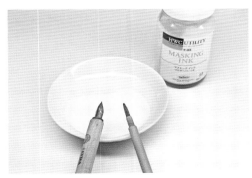

首先塗抹天空和道路等
面積較為寬廣處

電線杆、看板、路標、水管等處先以遮
蔽用墨塗好之後，使用濕中濕手法塗抹
天空及道路。綠色部分並不進行遮蔽。
就算有天空的顏色，畢竟也是很淡的顏
色，所以只要將顏色蓋上去即可。遮蔽
用墨只要用加了一滴中性洗滌劑的水來
稀釋，就會變得非常好畫。

不要一次畫完
邊確認部分成果邊畫

這時候我還不是很習慣這幅作品使用
的ARCHES紙，就先試畫左半邊。一
邊確認感觸的同時，再繼續畫下去。

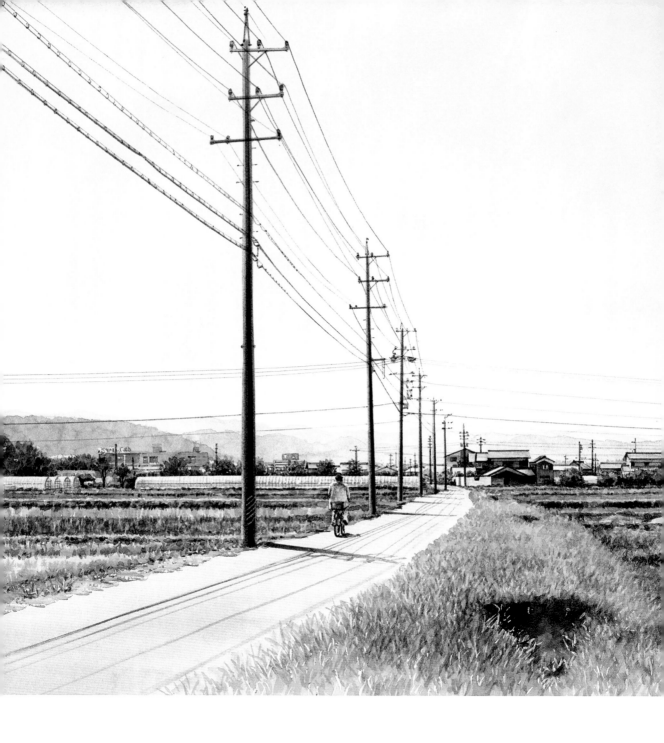

Location

這是在我家附近的鄉間小
路。是一直線走下去的單
線道。

描 繪 風 景

紙：crescent board NO.310
製作年分：2008年
尺寸：長290mm×寬375mm

鄉 間 小 路

這是從我自家社區往東走去的鄉間小路。
我以些微逆光感的光影、表現對比感作為主題。
遠方的景色看起來描繪得非常精細，其實並不盡然。
重點就在於如何把那些省略的細節，
畫得看起來很有一回事。

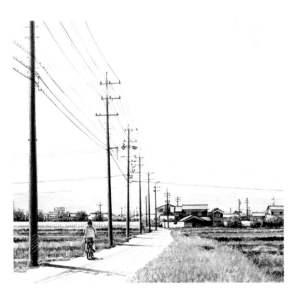

遠景是越遠的地方越簡略
使用顏色來表現

遠景的建築物細節方面，只要距離越遠，就要簡略
化地表現。越遠方的風景就越淡薄、以一種宛如帶
著青藍色空氣的意象來塗抹。同樣的，山嶺與樹木
等綠色部分，也是越近的地方，顏色會越深；而遠
山等則以淡淡的藍色來上色，特別留心要表現出遠
近感。也許是因為我原本工作就有的習慣，我非常
喜歡這樣帶有遠近感的構圖。

四季　清晨散步

描繪的方式是素描風格，我試著在腦中思考，要如何傳達這片土地、及人們的柔和氣氛，畫下了這些圖。重要地方也使用了濕中濕及遮蔽等技巧。

NO.5
春

由於是逆光，因此看不見建築物精密的細節，我只畫出了有著明顯邊緣的映影。重點在於社區的影子、以及倒映在鏡子裡的虛像，呈現出一種對比。

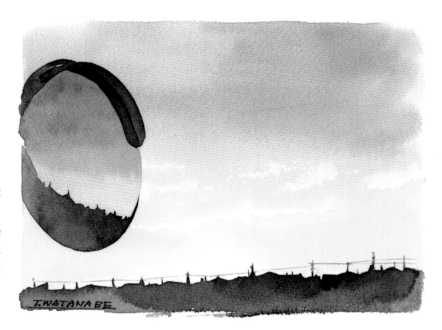

NO.7
秋

朝靄時光中的田圃，一旁排著許多稻穗疊成的金字塔。簡直就像是感情很好地在那兒聊天一樣。

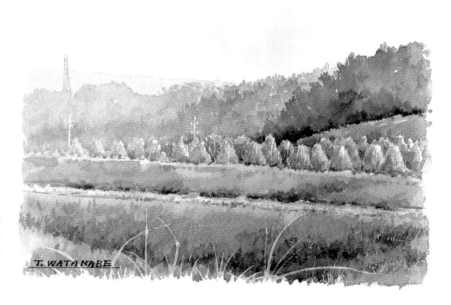

紙：ARCHES紙
製作年分：2009年
尺寸：長180mm×寬230mm

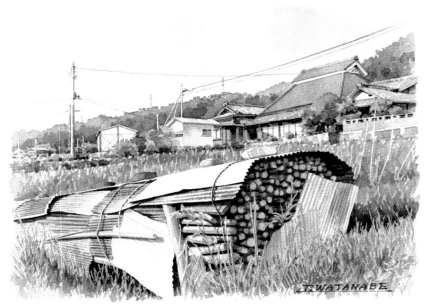

NO.6
夏

明明還是早上，日光卻已經非常強烈，因此畫的同時也要考量到光影對比強烈來上色。從前應該是稻草屋頂的民房，還有許多都留在那兒。

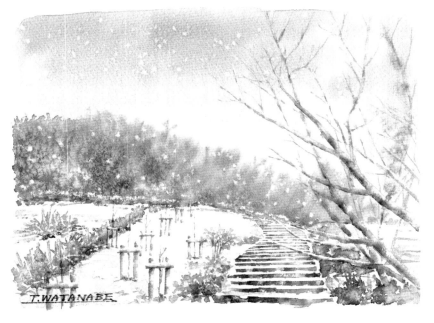
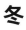

NO.8
冬

這是色彩度較低的世界，完全就是冬季景色。天空飄著如花般的雪片。比較有趣的是灑鹽的技巧。這是畫雪的常見方法，在顏料未乾之前，將鹽嘩啦啦地灑上去，鹽巴就會吸收周圍的顏料，變成雪片結晶的模樣。

T. Watanabe

**實際的景色，與映照在
田裡的景色均衡最為重要**

我將接近眼前的天空畫得比較藍、越遠的景色則越淡。
映照在田裡的天空也是相同，越近的地方越藍；越遠的
地方越白，藉此取得平衡。

描　繪　風　景

紙：crescent board NO.310
製作年分：2011年
尺寸：長278mm×寬372mm

田 園

只要稍微出了自家社區，
就是一片廣闊的田野。
只要看到這片風景，就覺得心動不已、
似乎只有這裡的時間，
流逝地特別緩慢。
我試著擷取出這片
剛插了秧的田地。
以塗抹遠方那帶著藍色色調天空中的
空氣般的方式，
畫出這張遠近法的構圖。
另外，映照在水中的藍色天空及景色的描寫，
正可說就是作品重點所在吧。

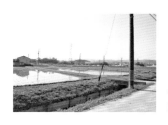

Location

在我自家社區旁的
開闊田野風景。

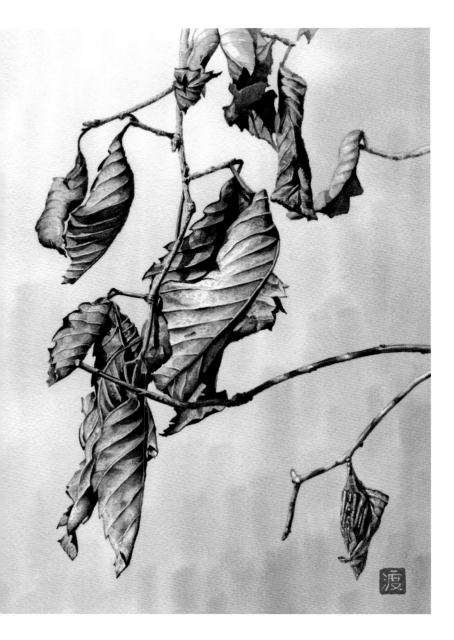

一開始先處理背景

以遮蔽用墨塗掉葉片、樹枝、蓑衣蟲，然後以濕中濕手法塗抹背景。

畫樹枝及葉片

一邊想著乾燥的狀態，一路畫下去。

NO.10
晚 秋 強 風

晚秋強風在日文中是「凩（こがらし）」，也就是把樹木給吹枯的風，
因此我同時想著又乾又冷的陽光，以及似乎一碰就會在風中脆散成塵的枯葉。
為了要加強構圖，所以試著加上了蓑衣蟲。

NO.11

梅

在前往我家附近那間杉谷神社的參拜路上，
開始綻放許多梅花。
梅花在這木本生植物幾乎都不會開花的冬天中綻放，
我實在非常喜歡這些它們的清純美麗。

晚秋強風
紙：ARCHES紙
製作年分：2011年
尺寸：長309mm×寬228mm

梅
紙：canson紙背面
製作年分：2007年
尺寸：長240mm×寬320mm

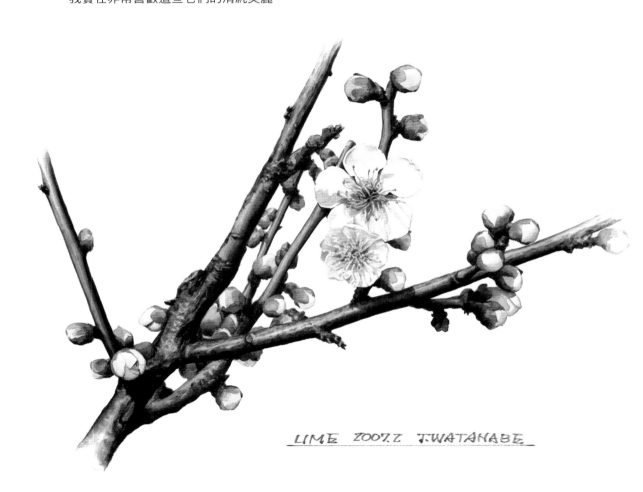

LIME 2007.2 T.WATANABE

故意不在背景上色
打造出簡單結構

如果要畫白色的物品，那麼背景放點顏色會比
較好畫，但這次我的目標是刻意走簡單風格，
因此並不在背景上色。相對地，朝向邊緣的部
分就渲染開來，做成有間隙感的構圖。

Location

杉谷神社參拜路上的梅花。

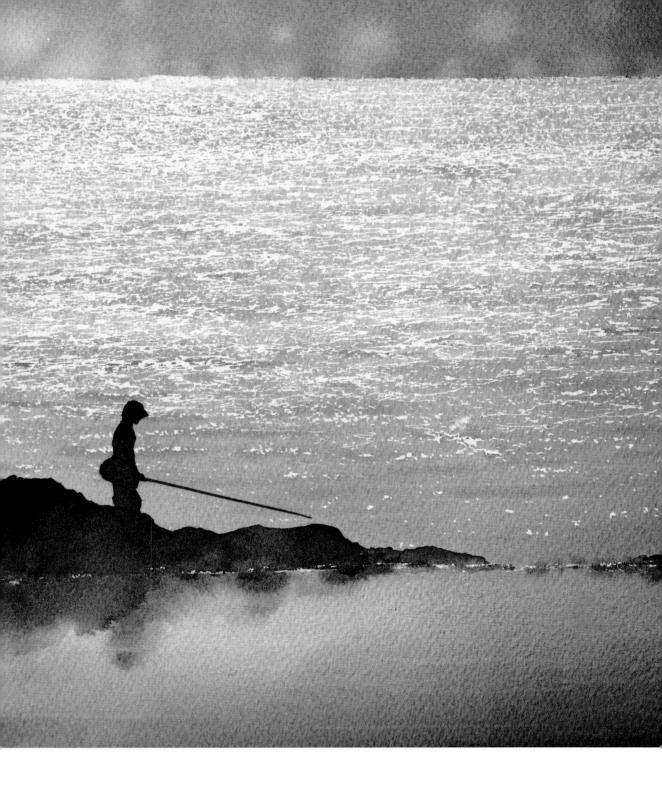

春日晚霞長

描 繪 水 景

紙：WATER FORD紙
製作年分：2013年
尺寸：長260mm×寬380mm

我的故鄉在瀨戶內海的大三島。
這就是那海岸情景一隅。
這次我是想著如何能夠把兩位釣客的世界，
畫成多少帶浪漫感、又帶點戲劇化的作品。

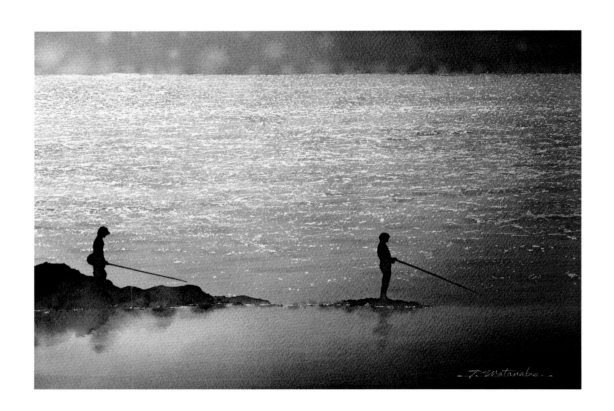

Location

用來參考的照片是彩度比較低的色調。如果直接照著照片原有的樣子畫出來，那就很無聊了。因此我想像要如何才能夠宛如在看一齣劇一樣，給人戲劇化般地感動，放大自己的想像之後重新建構這張圖，再將它表現出來，這是非常重要的。先在腦袋裡的畫紙上完成這張圖，然後再開始動手畫畫。

先遮蔽波浪部分
一口氣塗上顏色

波浪部分要先遮蔽。使用沾水筆沾遮蔽用墨來描繪。這個基礎準備是最花工夫的。幾乎可以說畫遮蔽處就是在畫這整幅圖了。之後在打濕的紙上一口氣塗上漸層色，以濕中濕的手法上整體的顏色。想像西方落日，讓顏色從左邊的暖色調往右邊的冷色調展現出漸層（a）。

由原先參考的那張彩度較低照片
修改為閃爍著夕陽的海面

等到顏料完全乾燥以後，就把遮蔽用墨撕掉。由於浪頭並沒有上到顏色，所以仍然是原先紙張的白色。為了展現出閃爍著金色的波浪，所以整體由左上往右下加上一層暖色系到冷色系的漸層。打造出光輝閃爍的夕陽海面。

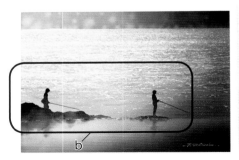

最後描繪剪影般的
釣魚者

畫上兩位釣魚者。由於是逆光，所以只描繪出剪影，但為了使其不要過於單調，因此用了紅褐色及普魯士藍兩種顏色。將兩種混在一起使用，添加色調的變化（b）。

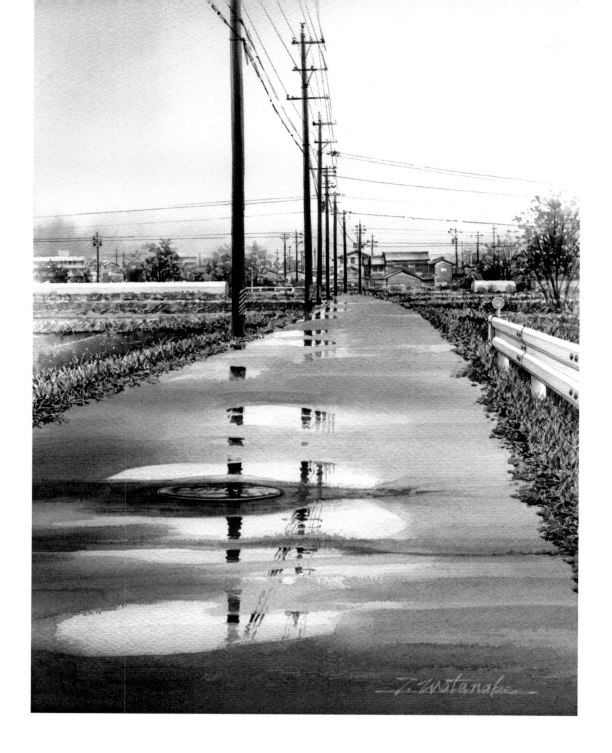

Location

急促的雷陣雨。沒多久雨就停了，所以我到附近散步。
雨雲雖然已經退去，但仍然是像照片中那樣低彩度的世
界。要如何擷取構圖；積水處要如何、又該重現到什麼
程度？是否能夠重新建構出色彩昏暗的世界，表現地更
加戲劇化？這不僅僅非常有趣，也是要畫成一幅畫的醍
醐味。

描 繪 水 景

紙：WATER FORD紙
製作年分：2013年
尺寸：長360mm×寬260mm

雨 後 晴 時

有人看見這幅畫便潸然淚下。
據說對方不管看了幾次，都放任眼淚奔流，非常痛快。
我想那應該不是悲傷的心情，而是因為回想起小時候，
而覺得非常地懷念吧。我有時也會忽然想起自己
穿著長靴、踩在積水上的童年時分。

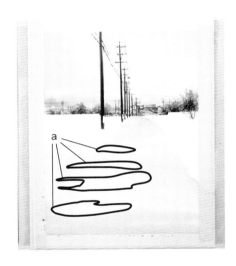

柏油路面
分成2個階段來上色

柏油的部分以濕中濕手法上色。第一階
段的顏色是作為底色。這時候最重要的
是，要注意不能把顏色塗到積水的反光處
（a）。這是展現出遠近感及積水描畫最
重要的部分，因此畫這部分要非常重視落
筆。左右的田地都只是配角，畫好主題以
後再描繪即可。

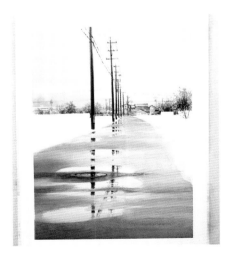

仔細描繪出
主題的積水處

柏油路面第2階段上色。為了要表現出遠
近感，成為遠景的道路前方是冷色調；而
近景的手邊處則加入一點暖色，做出漸層
的效果。之後就開始來畫這幅作品當中最
重要的積水處。會先畫上路邊的電線杆，
是因為這樣要畫倒影的時候會比較簡單。

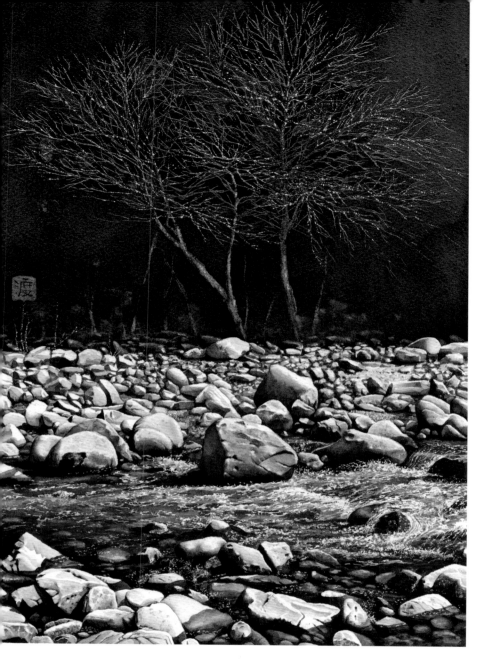

**在樹木加上反光
非常具效果**

涓涓細流的白色部分、
以及背景的樹木我使用
了遮蔽的手法。依照石
頭、河流、背景的順序
一路畫過去。背景的樹
木枝幹上,有一部分以
畫刀刮過,做出帶點隨
性感的反光,讓樹枝從
背景浮出來。

NO.14

涓 涓 細 流 、 等 待 春 日

這是從我家開車約40分鐘可抵達的青蓮寺川。
這個時候水還非常冰冷,樹木也尚未發出新芽。
附近則是一片等待春天來臨的景色。我試著描繪出能夠以五感來感受的季節。

描 繪 水 景

涓涓細流、等待春日
紙：WATER FORD紙
製作年分：2013年
尺寸：長380mm×寬270mm

故里
紙：WATER FORD紙
製作年分：2013年
尺寸：長315mm×寬265mm

NO.15

故 里

這個地方，是從瀨戶內海上的大崎上島的木之江港，
望向我故里的大三島。
在圖片左方的就是大三島。
平靜的瀨戶內海以及粼粼波光，
只要看見這個景色，就會深刻感受到我回來了呢。

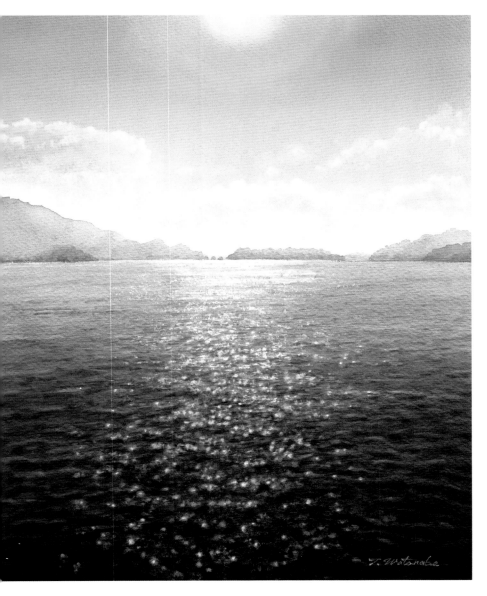

以lift out手法
描繪立體雲朵

首先畫好天空。由水
平線處將水往上拉，
藍色的顏料就會被往
上帶，能夠做出越往
上越薄的效果。在顏
料乾掉之前，以lift
out做出太陽及雲朵。
雲朵是以面紙將預計
做出邊緣的部分用力
壓著擦起來，較模糊
的部分就將面紙揉成
一團輕壓。太陽要多
做一次lift out。以不
會傷紙程度的硬筆將
水放到紙上，再用面
紙擦起。之後再畫上
島嶼的剪影、海浪反
光處要遮蔽。畫上海
的顏色以後撕掉遮
蔽，再繼續上色。

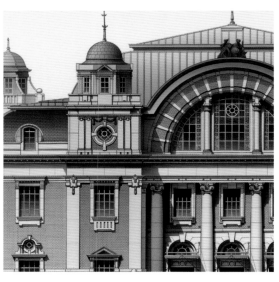

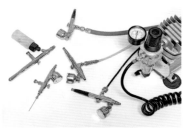

上色有8成
使用噴槍

本幅作品的上色，有8成使用了噴槍的手法。噴槍是由手持噴頭及空壓機（或幫浦）構成，是一種用噴的上色工具。也有些人重視手繪的運筆，因此敬而遠之，不過我認為只要是能夠拿來表現事物的東西，方便的話就應該盡量使用。目前也有日本畫家會使用這種工具。這能夠打造出畫筆無法畫出、不堆色的美麗漸層。

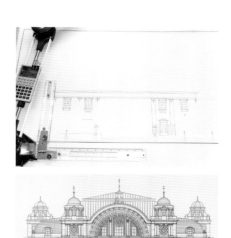

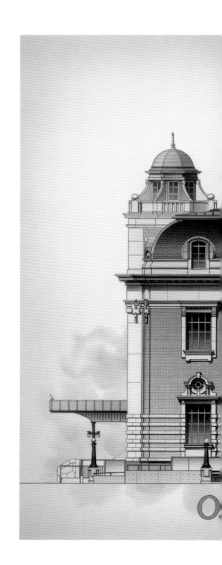

加上強弱、深淺
以鉛筆描繪

分別使用0.3mm的2H及4H鉛筆，一邊添加強弱及深淺來描繪這幅圖。上色使用透明水彩顏料，同時使用了噴槍及畫筆。這幅圖中我降低顏色感，想著不要太在意原先的原色，盡量打造成比較沉穩的風格。

大阪中央公會堂

由建築物正面畫的立體圖面，可以說是無限遠透視的透視圖。
由於不使用遠近法，因此要用線條強弱、顏色深淺來表現立體感。
另外，我認為最重要的就是影子的表現。描繪出這大正浪漫的世界，
我想多少應該能夠感受到當時的空氣感吧。

描 繪 建 築 物

紙：crescent board NO.300
製作年分：2005年
尺寸：長430mm×寬720mm

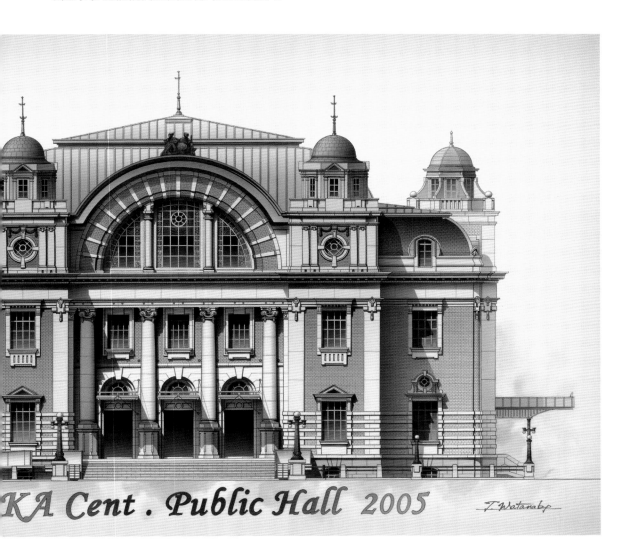

Location

除了在當地拍攝建築物細
節以外，我還每隔30分鐘
就拍攝幾張照片，來決定
這幅作品的影子深度。

畫下「最初的那一張」

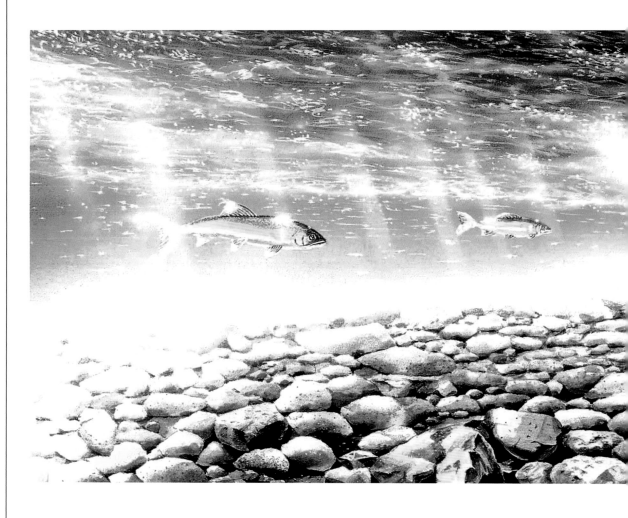

將不可見的東西可視化

射進水中的光線、香魚扭轉身軀時小石子的躍動感等等，這是河口堰上魚兒所經道路的示意圖。我參考圖片或者影像當中經常見到的水中情景，一邊想像一邊畫這張圖。這幅作品是我在1993年畫的。1991年時我設立了一級建築士事務所，剛開始的那年只負責建築設計，第二年也開始提供建築外觀示意圖。這幅畫並不是建築外觀示意圖，而是繪畫要素非常強烈的一張畫，也是我最一開始畫的圖畫、或者說是插畫作品。將不可見的東西給可視化，這件事情我在畫建築外觀示意圖時已經非常熟悉。畢竟建築設計本身就是要從「無」給畫到紙上表現出來，因此想像不存在的東西這件事情，印象中我並不覺得非常困難。 另外也從圖書館借了圖鑑，理解魚類的形狀及習性等。

魚 兒 道 路

透明水彩＋不透明水彩

紙：crescent board NO.310
製作年分：1993年
尺寸：長160mm×寬420mm

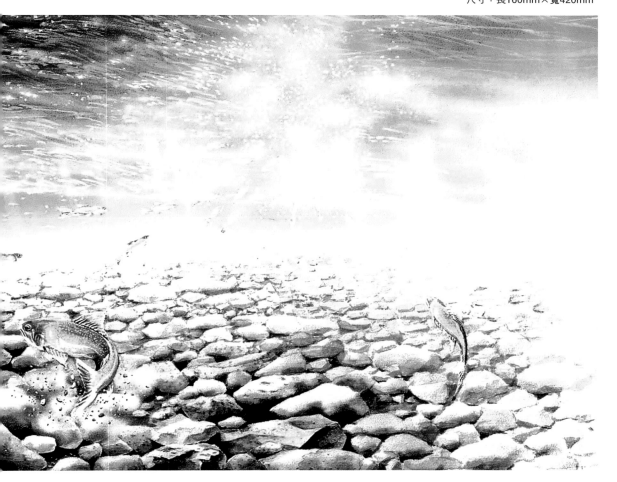

第一次畫的那張圖

在1980年代，日本非常流行超級寫實主義，我很喜歡收集插畫雜誌或者藝術家的作品集，看他們如何畫畫。那時候我心想，如果有機會的話我真想挑戰看看啊。我記得自己試著畫這幅圖，覺得非常開心而盡力畫畫。結果成品完全脫離了超級寫實主義，但卻是我有著印象深刻回憶、最初的一幅畫。過了

幾年以後，我立下了「每個月畫1張圖」的目標，持續1年畫並非工作用圖的畫。之後雖然速度慢了下來，但這就是我開始畫畫的起頭。

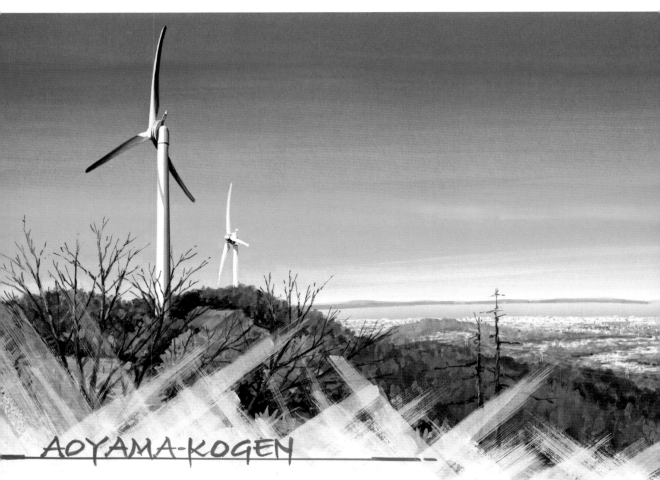

AOYAMA-KOGEN

It is called "the way through which a wind passes"

不透明水彩

▶P49風兒走過的道路

孩童時期如果在學校畫水彩畫，

材料就是不透明水彩，又叫做水粉。

如果重複塗抹此種水彩顏料，原本畫的線條及顏色就會被覆蓋、變得看不見，

因此被命名為「不透明」。

相對於透明水彩，使用的水比較少，一般只要重複上色就能獲得厚重感的印象，

但我也經常會使用透明水彩的技巧來畫。

以鉛筆＋透明水彩
描繪相同場所

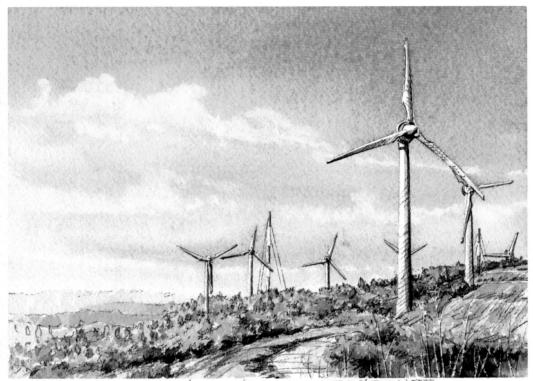

Aoyama kougen. T. WATANABE.

更換描繪材料
拓展自己能夠表現的世界

這是描繪同一個場所，但使用鉛筆＋透明水
彩的素描作品。這和我經常畫的透明水彩畫
相比，使用了比較隨性的筆法。畫的時候想
著景色清新、令人想要深呼吸的那種感覺。
這是將不透明水彩那種強而有力感，以透明

水彩的溫和做出對比。即使是相同的題材，
使用不同的描繪材料及表現方式，就能夠畫
出完全不同的情境。使用各種不同的描繪材
料來表現，世界能夠更寬廣、實在是樂趣無
窮。

描 繪 風 景

紙：crescent board NO.310
製作年分：2013年
尺寸：長257mm×寬684mm

風 兒 走 過 的 道 路

青山高原的主峰笠取山（標高842m），
是風從若狹灣經過琵琶湖，吹往伊勢灣的風之道路。
這裡是由於會「吹著能夠將斗笠吹翻的強風」，因此得到這樣的名字。

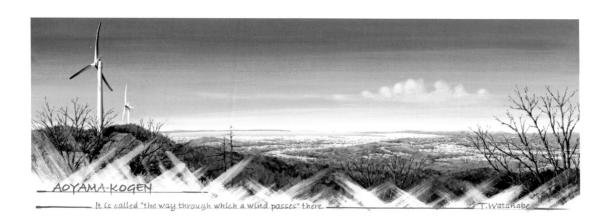

以不透明水彩描繪
就不需要做遮蔽

在心中一邊想著風兒一路吹過去的氣氛一邊
畫完這張圖。上色的順序是天空→遠景→中
景→近景。由於不透明水彩顏料會覆蓋下層
的顏色，因此不需要做遮蔽的工作。但如果
有想要活用紙張白色的地方，可以塗薄一
些，這樣之後重複上色會比較容易。

Location

從我家開車大約40分鐘左
右的青山高原。

Location

雨勢停歇的早晨，我徒步去辦公室
上班。一邊稍微繞點遠路，在穿過
社區裡的公園時，偶然遇見這般景
色。

描　繪　水

紙：crescent board NO.310
製作年分：2008年
尺寸：長150mm×寬150mm

NO.18

水 滴

雨勢停歇的早晨。
我順利與各式各樣的水滴相遇。
它們閃閃發亮的模樣，正宛如自然給予的寶石。

「透明水彩」與「不透明水彩」
都一樣是水彩顏料

這幅作品乍看之下似乎是透明水彩畫，但其實我是用不透明水彩顏料畫的。畫的方法也幾乎都使用透明水彩的技巧。明亮的部分是使用紙張的白皙狀態。使用不透明水彩，要如何用上透明水彩的技巧呢？對我來說，不管是透明水彩或者不透明水彩，它們都是毫無分別的水彩顏料。透明水彩當中看起來接近不透明的顏色有非常多，只要和白色混在一起，不透明度就會增加。而白色只要加了很多水、稀釋成淡一些，那麼也可以做成看到下層顏色的狀態。透明水彩顏料、不透明水彩顏料當然各自具有不同特質，但應該可以根據顏料黏稠度、水量、技巧方法等，讓圖畫成為透明風格或者不透明風格才是。

NO.19

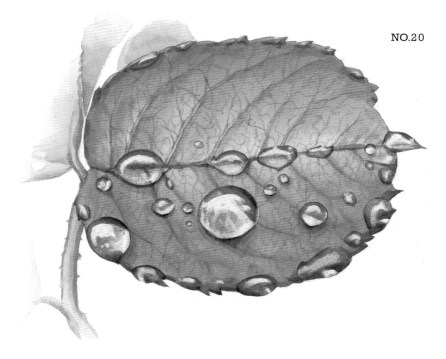

NO.20

水滴部分
遮蔽起來

水滴部分先遮蔽起來，然後幫葉片及花朵部分上色。撕掉遮蔽處之後，再描繪主題的水滴。這裡最重要的就是描繪的時候要注意讓圖畫宛如下方通透，能看見顏色及葉脈的樣子等等。要表現出水珠的透明感。

反射和
映照也要描繪

除了透明感以外，反射、映照、影子等也要仔仔細細描繪細節，這非常重要。比起使用的是透明水彩或者不透明水彩，這種技巧性的東西更為重要。

反光部分就
活用紙張白色

以不透明水彩來說，通常反光部分會直接塗上白色，不過這張圖中故意不這麼做。活用透明水彩的方法，也就是留白來活用紙張的白色。只有想要強調反光的部分不小心上到顏色處的時候，使用橡皮擦處理掉，使該處露出紙張的白色（參考下方記述）。

以橡皮擦
做出反光

一般要去除顏色的技巧，是使用水做lift out、或者利用刀片搔抓、又或者以高密度海棉或砂紙來將顏色摩擦掉等，方法很多。我經常使用的是電動橡皮擦。這幅作品當中也有一部分反光使用此方法。橡皮擦的種類區分為鉛筆用、碳粉用、原子筆用等。根據描繪材料及繪畫工具的不同來區分用途，這幅圖當中使用的是原子筆用的橡皮擦。使用邊緣部分來擦出線條形狀，改變力道就能夠調整強弱。

電動橡皮擦

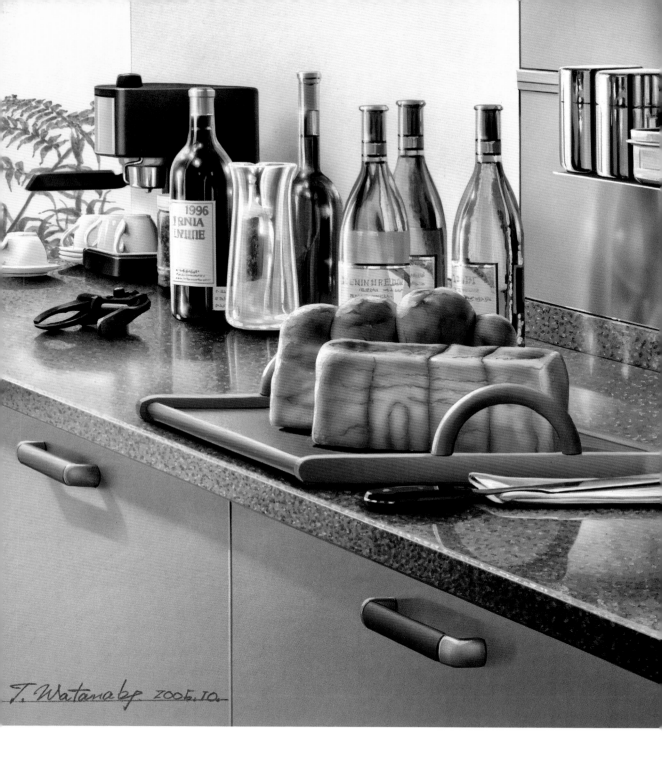

T. Watanabe 2005. 10.

描 繪 週 遭 事 物

紙：crescent board NO.215
製作年分：2005年
尺寸：長280mm×寬380mm

廚 房

從1960年代後半到1970年代初期，
美國的美術界展開了新的動向。
沒有錯，就是超級寫實主義。
使用照片或投影片來做精密的描繪，
當時又被叫做照相寫實主義。
（現在被稱為照相寫實的，
則大多是指使用了3D技術的東西吧。）
日本在1980前後也蔚為流行。
而我也歷經20年以上，
才終於挑戰畫了這張。

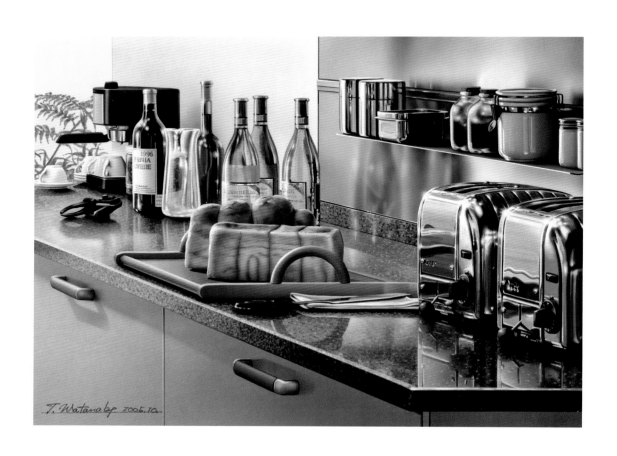

將各式各樣質感
大量放入作品當中

即使一樣都是不鏽鋼，烤吐司機的鏡面和背板那種磨砂裝飾的倒映方式並不相同。玻璃清透的質感、以及陶器沉穩的光澤也完全不同。另外，麵包的柔軟度及桌面石材的堅硬反射處，由左方射進來的光線等等，我有些貪心地，將各式各樣的質感都放進這張圖畫當中。我試著盡量表現得誇張一些，不知道這樣和現實相比，各位覺得真實度如何呢？

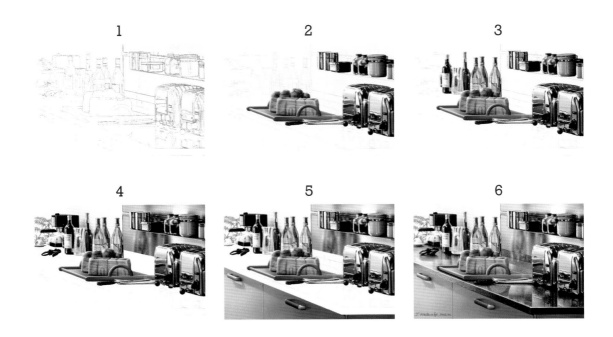

先畫好物品本體
然後再畫倒影

這次並不是將整體一次畫過去,而是分隔成不同區域,分區描繪。有倒影的地方最後才畫,先把物品本體畫好。描繪材料使用畫筆及噴槍各半。有些部分一開始先用畫筆輕塗,最後再用噴槍進行調整;也有先以噴槍畫個大概,再使用畫筆添加細節部分的。另外,也有各種重複使用筆與噴槍才完成的區塊。

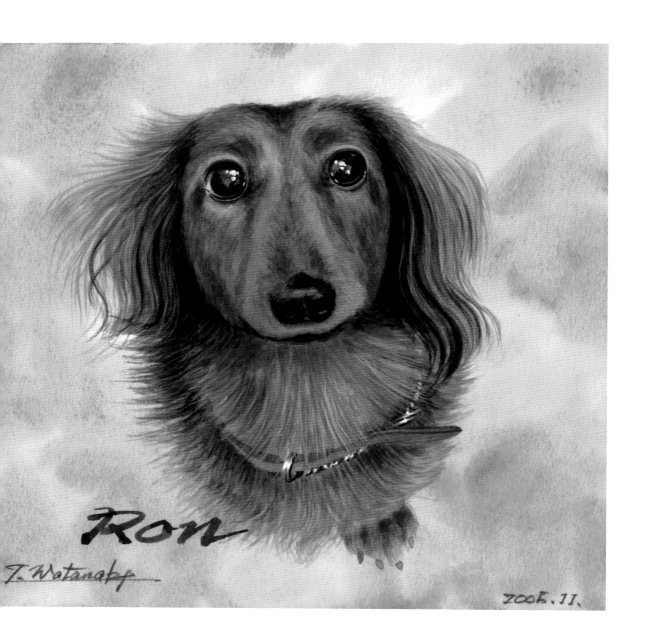

Ron

T. Watanabe

2006. 11.

紙：素描本
製作年分：2005年
尺寸：F3

愛 犬

這是我的愛犬Ron，牠總是用這個姿勢迎接我回家。
我一邊看照片一邊畫這張圖。
試著在素描本上使用透明水彩與不透明水彩，
發現這種紙用不透明水彩比較好畫，所以就選用了後者。

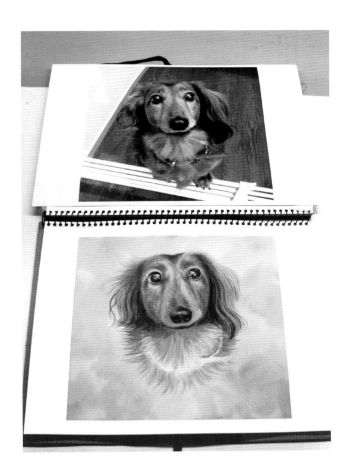

不透明水彩
不需要遮蔽

以不透明水彩來描繪的話，不需要做遮蔽就是最大的優點了。不透明水彩會遮蔽顏色，只要塗上去，就不會露出下層的顏色。我一開始就先塗好背景的顏色，即使是在畫狗的時候也不用在意背景，可以一路畫下去。話雖如此，基本上還是使用透明水彩的技巧，因此在塗背景的時候，有留心盡量不要塗到會畫狗的部分。

塗上白色
最後點綴

特別需要反光的部分（這幅圖中的眼睛及項圈上的金屬零件），並不需要使用遮蔽來留下紙張的白色，只要最後加上白色點綴就可以了。

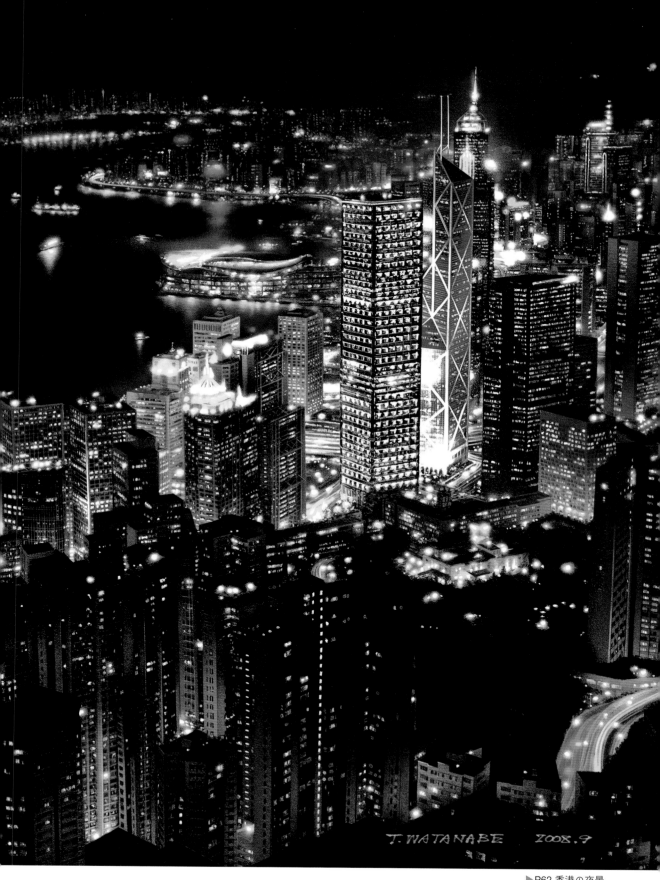

T.WATANABE　2008.9

▶P62 香港の夜景

透明水彩＋不透明水彩

活用2種顏料特性來交替使用，
我把這種方法稱為「混合水彩」。
想要展現出透明感的部分就用透明水彩來畫，
之後再用不透明水彩，
去畫那些想一層層塗過去加畫的部分。
又或者是相反的情況，先用不透明水彩打底，
一邊露出下層，
一邊在想展現透明感的部分畫上透明水彩。
會根據不同處來重複這些方法來描繪。

一開始上色先用容易附著
在紙張上的不透明水彩

一般的混合水彩，我會以5：5的
比例來畫。但是這次是先做好半
耐水性的黑色紙板再進行描繪，
因此大約是不透明9：透明1這樣
的比例吧。一開始上色使用不透
明水彩，這是因為不透明水彩沾
附紙張的定色度比較好。

自己製作
黑色紙板

由於是水彩，如果底色的黑色溶出來的話就會
很難畫，但如果是完全耐水的板子，會沒有吸
水性，也是非常難畫。評估以後，我使用的紙
張是crescent board NO.310。以刷毛沾取不
透明水彩的黑色，縱橫重複塗抹好幾次。之後
再噴上完稿膠。我用手邊有的各種東西試了很
多次，這次選用的是トリパブA。

透明水彩＋
不透明水彩　　**NO.23**

描繪風景

紙：crescent board NO.310
製作年分：2008年
尺寸：長380mm×寬290mm

香港的夜景

徒手描繪夜景的建築外觀圖，我在工作中畫了不少。
先前都是使用黑紙板（crescent board或Muse紙等）來畫，
但和相同種類紙張的白色紙板相比，
黑色的紙質較弱、且會起毛，或者表面容易撕離。
所以我這就從自製黑紙板開始做起。
如同活用紙張白色來畫透明水彩的方式，
夜景我就利用紙張的黑色來省下塗抹的功夫，畫起來比較輕鬆。

 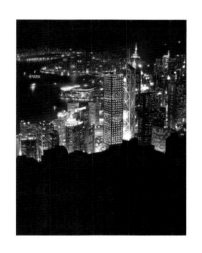

**黑色部分
幾乎都沒有上色**

首先在黑色紙板打草稿。在畫草稿的紙張背面塗上鉛筆粉末，然後用鐵筆在正面描畫。就以些許會反光的鉛筆線條（因為紙是黑的）和鐵筆刻劃出來的痕跡線條來畫。由於草稿的線條並不是非常容易看見，因此也有些部分會有很大的變化。一邊看著照片，一邊從遠景往手邊畫起，分隔成一區一區描繪。由於利用了紙張的黑色，因此昏暗部分只有稍微上色的程度。這就是使用黑紙板最大的優點。

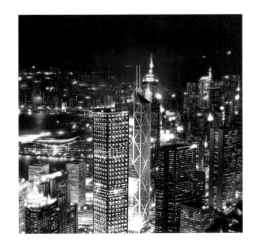

光線亮度較強的部分使用不透明水彩
弱的部分使用透明水彩

這是以畫筆8：噴槍2的比例來描繪的。基本上建築物及光線等，使用畫筆沾取不透明水彩來畫，然後再用噴槍來做後續處理。舉例來說，燈光明耀光輝的部分，先以畫筆沾不透明水彩來描繪燈光，邊緣稍微暈開。之後再以噴槍噴一下讓邊緣更加融合。光亮強的部分就以噴槍來噴不透明水彩；而光線柔和的部分為了不遮住下面的顏色，就用噴槍噴上透明水彩，以其特性來區分使用時機。為了要表現出色調繽紛的樣貌，我試著以較高的彩度來描繪。

逆轉思考方向來繪畫

萬聖節蠟燭
素彩畫

紙：color Watson
製作年分：2011年
尺寸：長336mm×寬293mm

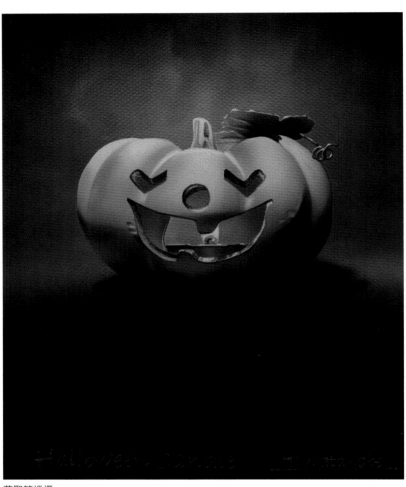

萬聖節蠟燭

活用彩色紙張的顏色
描繪南瓜

先使用蠟燭的碳粉製作顏料（參考P96～「素彩畫」）。以明膠液溶解碳粉之後，再以2～3倍的水來稀釋，就能製作出「蠟燭碳粉顏料」。紙張選用彩色的Watson紙。顏色明亮的部分就利用紙張的顏色，以使用淡墨的方式，加入大量水推開顏料。一般要上色的南瓜部分，這裡是利用了紙張的顏色，而在其他地方上色藉此讓主題浮現出來，是一種轉換思考方式的方法。

目 光

透 明 水 彩

紙：color Watson
製作年分：2013年
尺寸：長330mm×寬230mm

目光

在黑色紙張上
重複塗上厚重顏色

透明水彩會活用紙張白色來描繪，不過這次是要利用紙張的黑色。紙張使用的是Watson的黑色紙。在黑紙上疊上黑、紅、紫色，然後利用底色的黑。由於是透明水彩，因此想塗淡的地方就渲染開來露出黑底，顏色深的地方就塗得很厚。紅色能感受到筆觸的地方，幾乎是從顏料管直接擠出來的濃度，可說紙張本身幾乎就是調色盤了。

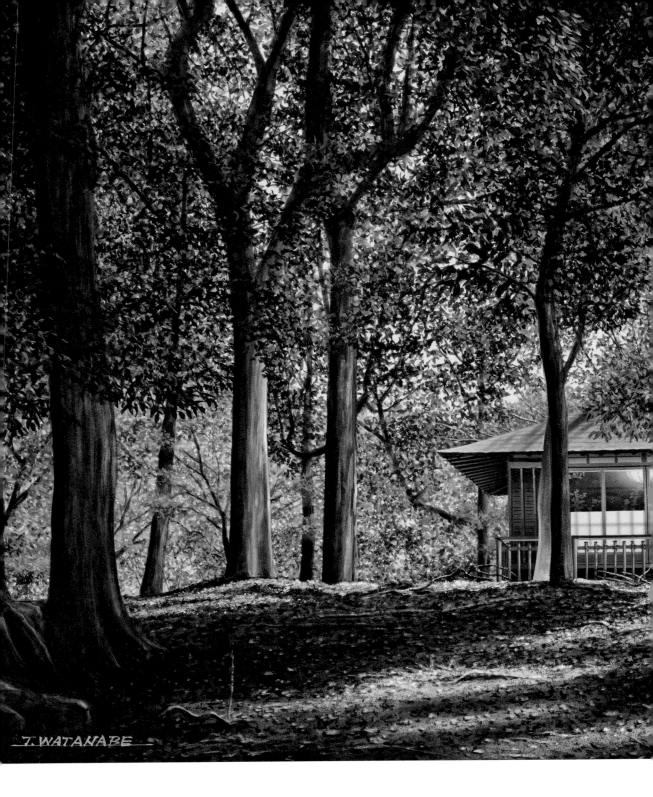

透明水彩＋
不透明水彩　　NO.24

描繪風景

紙：crescent board NO.215
製作年分：2012年
尺寸：長260mm×寬370mm

秋 陽

這是奈良公園的風景一隅。
秋天，葉片的顏色正開始轉變為紅色或黃色。
在深綠色當中逐漸染上顏色的紅葉實在非常美麗，
由樹林間灑下的溫和光線宛如時間靜止。

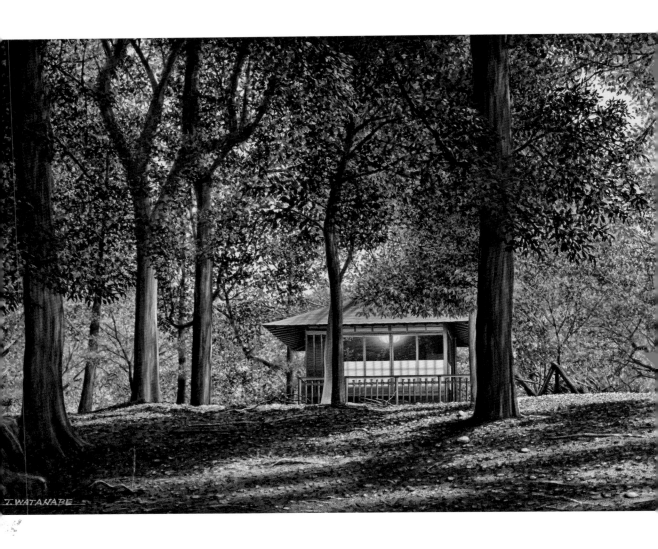

活用顏料特性
區分不同用途使用

以下說明透明水彩與不透明水彩的使用區分方式。只使用透明水彩的是地面、建築物的玻璃窗、背景的天空（非常淺的藍色）。地面的小石頭、枯枝明亮而閃亮處則是利用紙張原有的白色。交替使用透明水彩與不透明水彩的是所有樹木及建築物（除了窗玻璃以外）。先使用哪種顏料，會因為描繪部位不同而相異。也有交替使用的部分。如果交替使用的話也有兩種情況，分別是「在底層塗不透明水彩，一邊活用那個底色、一邊塗上透明水彩」，以及「在塗了透明水彩以後，以不透明水彩來加畫」。

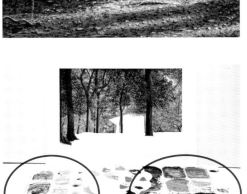

透明水彩　　　　不透明水彩

準備好各自的調色盤

調色盤也區分為透明水彩用（照片左方）及不透明水彩用（照片右方），準備好相同色調的顏料來使用。

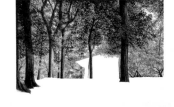
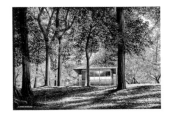

建築物以外都不使用遮蔽
以lift out手法描繪

塗抹背景的時候，我先把建築物遮蔽起來了，但其他就不進行遮蔽，而使用lift out來表現。這次使用的crescent board NO.215比較細緻，表面頗為光滑，因此可以輕鬆做lift out處理。由於這個主題很難使用暈染或渲染的手法，因此不太適合透明水彩，但不可或缺的是細緻的畫風。上色以後做lift out非常容易，就表示重複塗抹的時候下層的顏料就很容易被刮起來混在一起，因此要非常留心水量、筆壓以及下筆的方法。

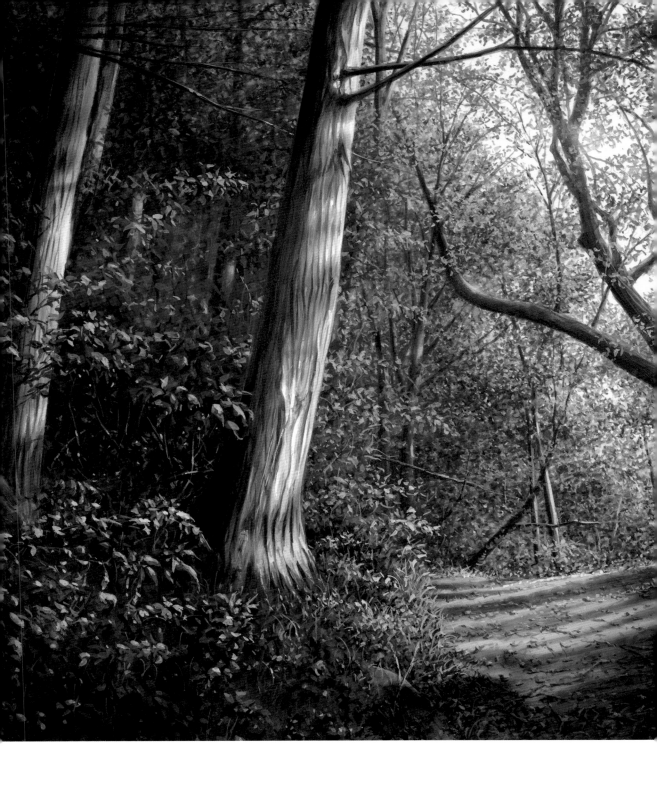

透明水彩＋ 不透明水彩	NO.25

描 繪 風 景

紙：crescent board NO.215
製作年分：2012年
尺寸：長270mm×寬370mm

林 間 光 蔭

從我家附近的田園風景
稍微登上山丘，
就會出現由樹林打造的綠色隧道。
葉片隙間灑下陽光，
附近都被染成一片溫和的光影。
而這林間光蔭的世界，
溫和的包圍著我。

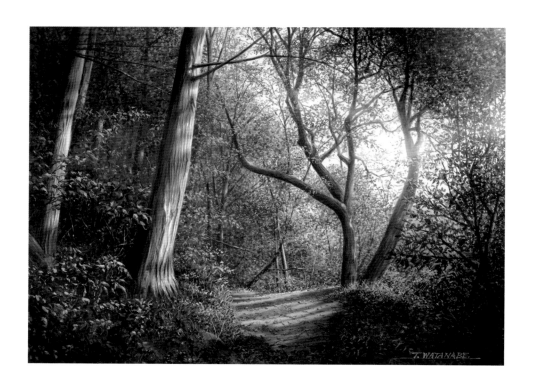

透明水彩與
不透明水彩的比例為五五各半

這裡與P66「秋陽」相同，透明水彩與不透明水彩的使
用比例大約是五比五。一開始先用透明水彩畫上天空
等處。之後也用上不透明水彩來一路畫下去。

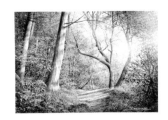

活用crescent board NO.215的
紙張光滑特徵來做lift out

為了表現出光線灑下來的樣子而使用透明水彩，上半部是冷色系、下半部則加上暖色系的漸層。然後活用底色的色彩，在上層繼續疊上透明水彩的色彩。在這裡也和P70「秋陽」相同，並不使用遮蔽，而是在許多部分使用了lift out手法。這是由於這款紙板表面非常光滑，所以能夠充分利用這種技巧。

Location

這個地點，是我在P22「散步路上」中描繪的那條道路，穿越中央的民家之後，就在那大後方的山丘。是一條散步時會令人駐留腳步的路線。左邊的照片是剛穿過民家的樣子，左邊遠處的山丘，就是綠色隧道之處。右邊的照片就是隧道處。

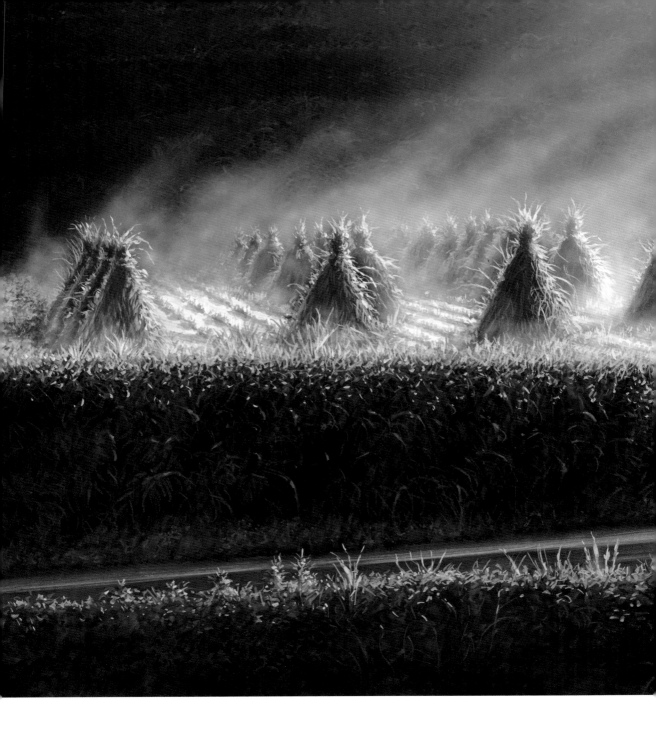

Location

這是我經常走過的散步路線，
從遠方攝影的全景。靠近拍攝
者處有許多稻穀堆。

紙：crescent board NO.215
製作年分：2011年
尺寸：長270mm×寬370mm

晨 靄

冬季早晨，田園裡結的霜會由於朝陽
轉變成閃爍著光芒的水蒸氣。
這一定是我早起就出門散步得到的獎勵吧。

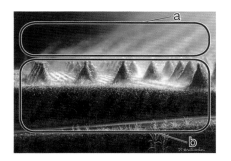

挑戰超越現實的
「現實風景」

我想著光與影的對比，試著挑戰「超越現實的現實
風景」。如果表現的和照片完全一樣寫實的話，就
失去了畫圖的醍醐味。我一邊回想著拍攝照片時的
空氣及臨場感，一邊將心中所想的表現在紙張上。

以透明水彩
來調整明暗對比

透明水彩＋不透明水彩的使用區分及描繪方式，與
P66「秋陽」及P72「林間光蔭」相同。首先以透明
水彩來塗抹遠景（看起來傾斜的部分），然後再一
邊用不透明水彩來加畫上去，完成這個部分（a）。
接下來要畫的是稻田以及稻穀堆，一樣先從透明水
彩開始，然後再以不透明水彩畫完（b）。冒出水蒸
氣的部分，使用透明水彩，最後用噴槍完成。
近景也是塗好透明水彩之後再加畫不透明水彩。要
活用先塗好的部分，以透明水彩表現出明暗對比。
最後再以不透明水彩來為小草等加上反光的部分，
就完成了。

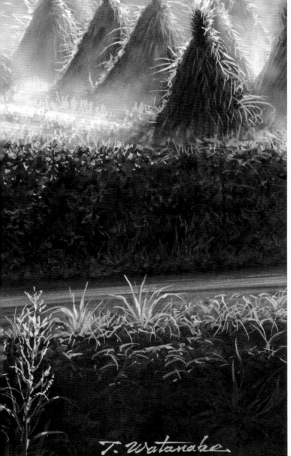

Location

我家社區附近穿過主要幹線道
路以後，就能夠眺望市內到遠
方山脈一帶。這個地方也是能
夠欣賞四季分明景色之處。

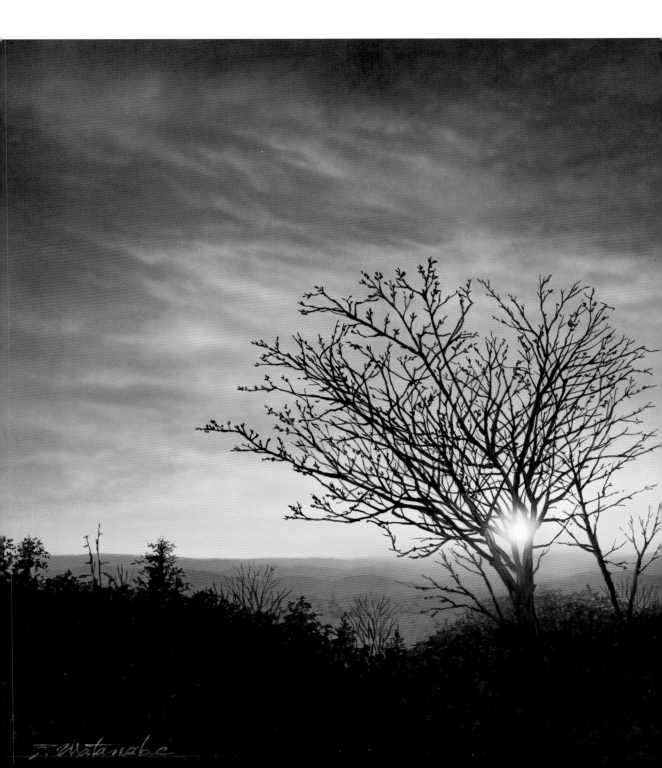

Watanabe

透明水彩＋
不透明水彩　　　NO.27

描繪風景

紙：crescent board NO.215
製作年分：2011年
尺寸：長270mm×寬353mm

旭日

我所居住的梅之丘社區，
被許多的梅花包圍著。
我描繪了一張面向旭日的梅花。

旭日東昇的天空
要畫出色調的深度

這幅作品使用透明水彩與不透明水彩的比例大約是各
半。為了活用兩種顏料不同的特性，在底層塗上不透明
水彩，活用底層顏色，在上層塗上透明水彩是方法之
一；也有先塗上透明水彩，再使用不透明水彩加畫的部
分。旭日東昇的天空在最後使用了噴槍做調整。這幅作
品在畫的時候有多加考量天空顏色的深度。

立冬清晨2017

我總是在早晨出門散步。而那天正是立冬。
在田園風景當中，往東邊看，旭日正將露水蒸發為水蒸氣。
但往西邊天空一看，月亮仍掛在那兒，非常具有幻想風格。
我將月亮放在手邊的位置，建構出一幅現實世界不可能發生的構圖。

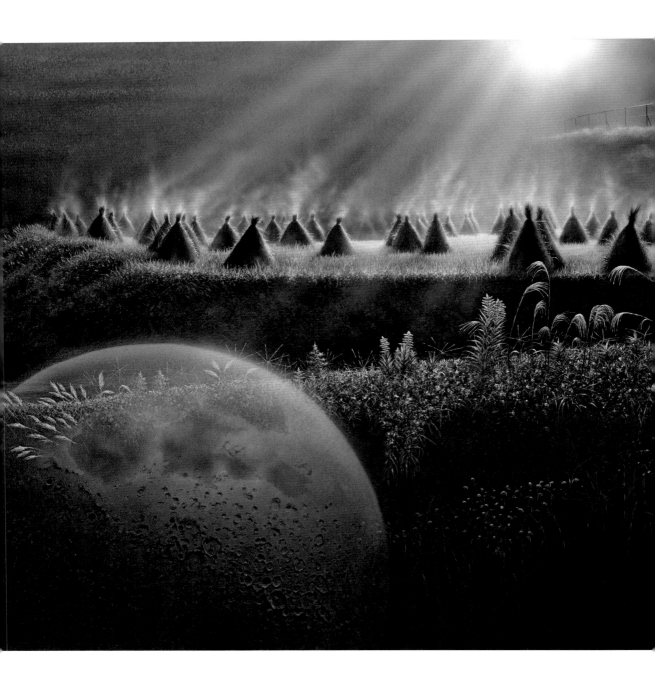

透明水彩＋
不透明水彩　　NO.28

描　繪　風　景

紙：White Watson紙
製作年分：2017年
尺寸：長910mm×寬1167mm

1 準備好基礎工作

先在木板上以白色gesso打好底。這是為了防止木板上的汙垢透出來。將白色 Watson 紙打濕鋪到木板上，架在畫架上來畫。

2 由背景往近景的順序描繪

由背景往近景的順序畫過來。以透明水彩同時加上筆觸來描繪，之後再使用不透明水彩加畫。

3 除了月亮以外的部分都畫好

想畫好旭日陽光以及希望有水蒸氣冒出的部分，最後使用噴槍來做調整。之後再分別使用透明水彩與不透明水彩來繼續畫，只留下月亮的部分，其它都畫完。

4 描繪出月亮

先噴上完稿膠的トリパブC讓整張圖具備防水性。這樣描繪月亮的時候，才不會把底下的顏料溶解出來，也才能作出月亮半透明的樣子。由於在完全防水的情況下，透明水彩顏料很不容易上色，因此再噴上トリパブA減緩水彩流失的情況。月亮先用噴槍噴上薄薄一層外型，然後用畫筆描上一些細節就完成了。

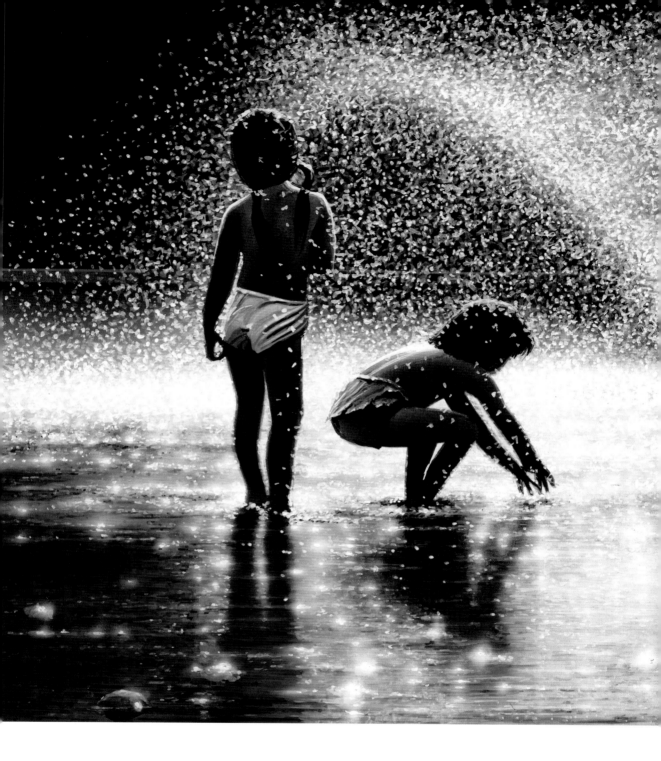

紙：crescent board NO.215
製作年分：2011年
尺寸：長222mm×寬280mm

戲 水

為了尋求涼爽，我到公園稍事休息。
在噴水設施附近遇見了玩水的小朋友們。
真希望能打著赤腳成為他們的同伴，
他們令我回憶起想玩水的童心呢。

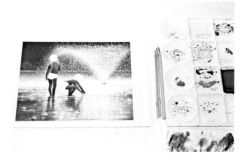

閃閃發光的水珠
主要以不透明水彩來表現

色調並不像原先照片的風格，我將整幅圖以冷色系來表現，
藉此帶出「涼」意。首先將人物的部分遮蔽起來，先由背景
依序畫出水的部分，再描繪人物。由於背景是非常簡單的表
現手法，因此以不透明水彩塗抹出較暗的色調。水及噴水的
部分、人物則交互使用透明水彩及不透明水彩來完成。這個
作品的特徵是水花閃閃發光的樣子，就用不透明水彩點白色
上去，再使用畫筆稍微渲染一下邊緣。最後再使用噴槍把透
明水彩的白色噴上去，就能展現出水花亮晶晶的樣子。

Location

我在公園稍事休息時遇到的孩
子們。他們似乎非常開心的在
玩水。

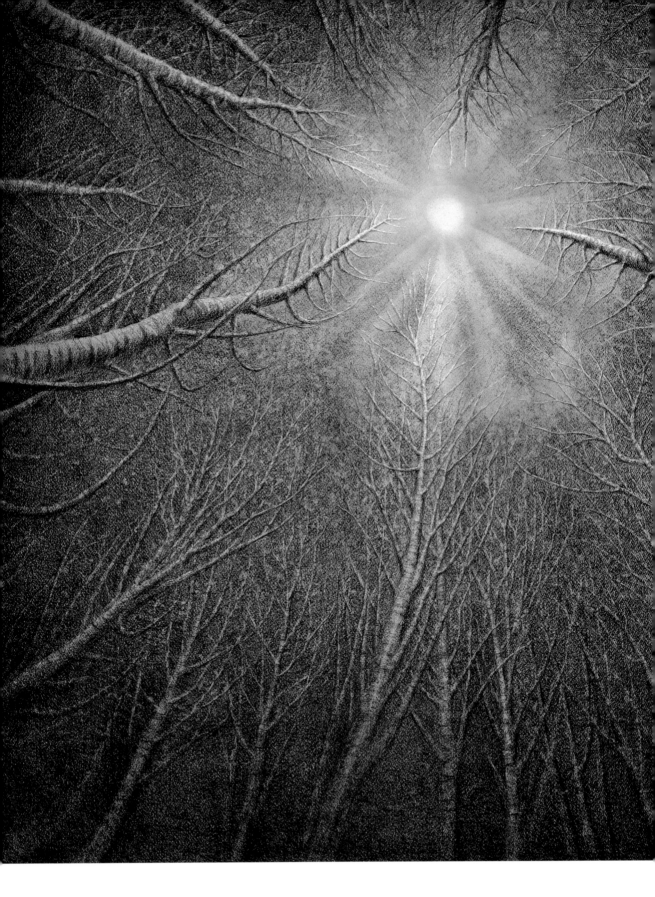

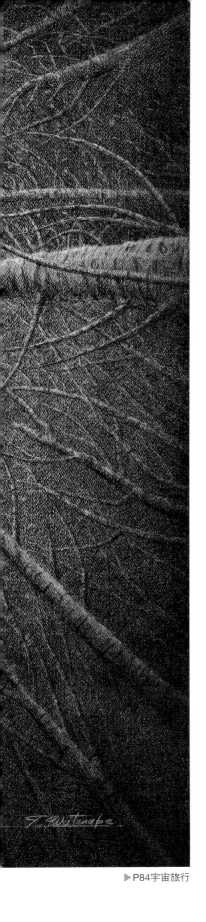

各式各樣的繪畫材料

鉛筆、筆、壓克力顏料、彩色墨水、墨、顏彩等等，
在身邊有各式各樣的描繪材料。
我經常留心希望自己的思考不要被侷限在框架當中。
反覆嘗試縱有錯誤，
我也認為這正是表現者才能體會的醍醐味。

▶P84宇宙旅行

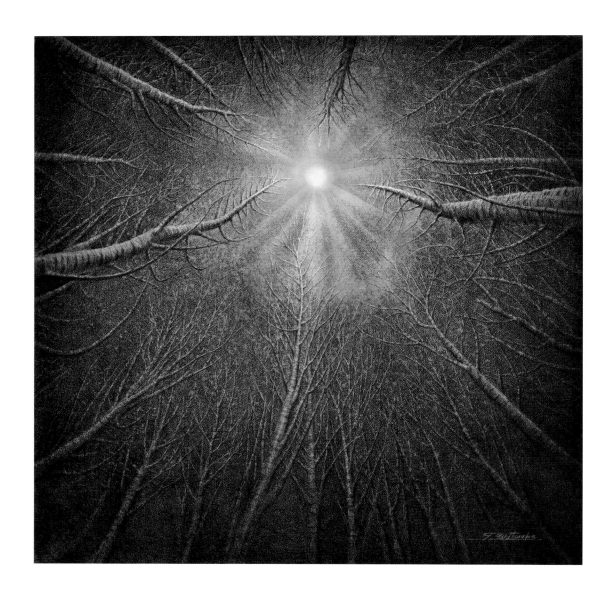

宇宙旅行

抬頭仰望，隨時都能看見全世界相連的宇宙（天空）。
是不是會想去走一趟超越時空的夢境之旅呢。
又或者是就這樣品味時間緩慢流逝的一時半刻呢。
我用這樣的心情畫出了這張圖。

紙：white Watson紙
製作年分：2017年
尺寸：長900mm×寬900mm

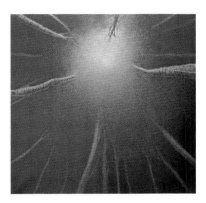

1　準備好繪畫材料

繪畫材料使用白色Watson紙、鉛筆、軟橡皮擦、彩色墨水。將Watson紙打濕，使用畫架來畫這張圖。鉛筆只有一支6B的。

2　使用鉛筆描繪

以鉛筆來畫好線稿。一邊添加明暗程度（大約即可），盡量描繪得細緻一點。這張圖是大致上畫好的樣子。

3　以軟橡皮擦修正擦拭

這是只用軟橡皮擦來將圖案擦出來的步驟。使用軟橡皮擦去擦掉鉛筆畫好的部分，就跟畫圖一樣的方式。這可以說是「以擦掉來繪畫」吧。之後再稍微加畫一些做最後調整，鉛筆部分就完成了。

4　以彩色墨水上色

噴上一層FIXATIVE讓鉛筆固定之後，再使用彩色墨水上色。選擇的是不會蓋過鉛筆部分的上色材料，具有一定的透明度。調整細節的明暗程度上色完成。

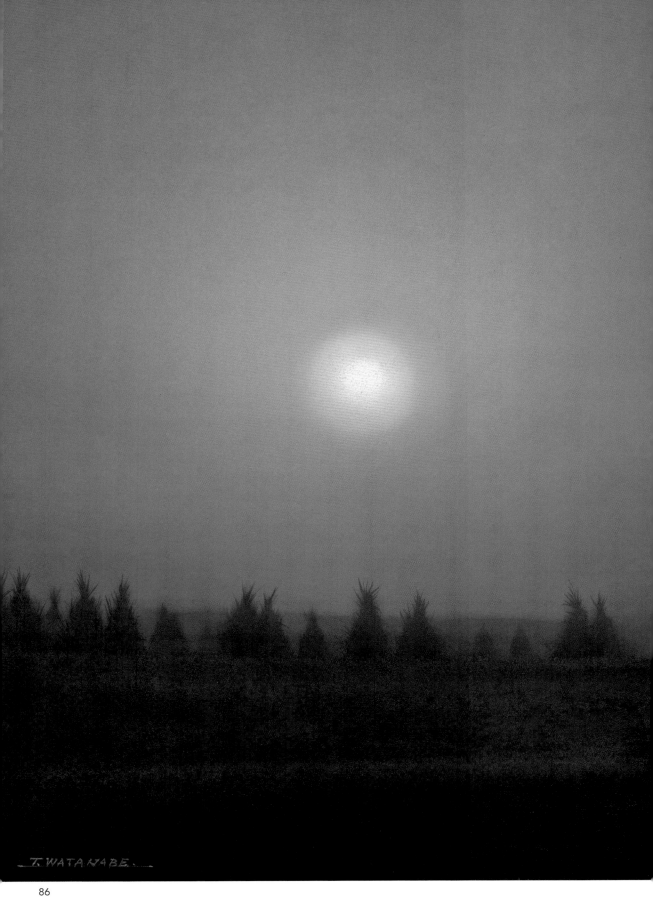

T. WATANABE.

紙：crescent board
製作年分：2012年
尺寸：長344mm×寬256mm

立 冬 清 晨 2 0 1 2

這天是立冬的清晨。是個有著厚重霧氣且彩度非常低的世界。
稻穗疊成的尖塔在視線當中變得模糊而逐漸消失。
為了表現出這種氣氛，我強調了光線及色調，
試著給人印象畫風格的感受，而不是直接寫實地畫出眼睛所看到的景色。

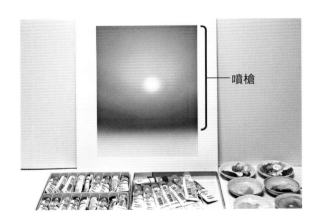

噴槍

使用壓克力顏料及噴槍
給人印象畫的氣氛

正好前面介紹的都是混合水彩的作品。也算是
換一種繪畫材料來轉換心情畫畫吧，這幅作品
使用的是壓克力顏料。背景使用噴槍、近景則
使用畫筆來描繪的方式完成這幅圖。試著描繪
出一幅有幻想風格的靜謐冬日早晨。

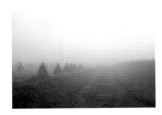

Location

這是我平常的散步路線。P28「四
季　清晨散步、秋」、P74「晨
靄」、P78「立冬清晨2017」等，
也幾乎都是同一個場所的稻穗景
色。

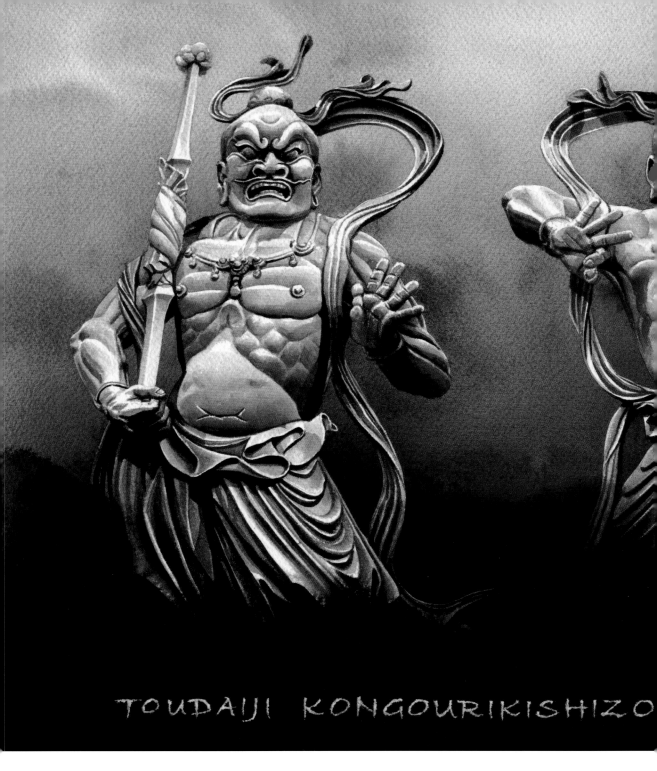

TOUDAIJI KONGOURIKISHIZO

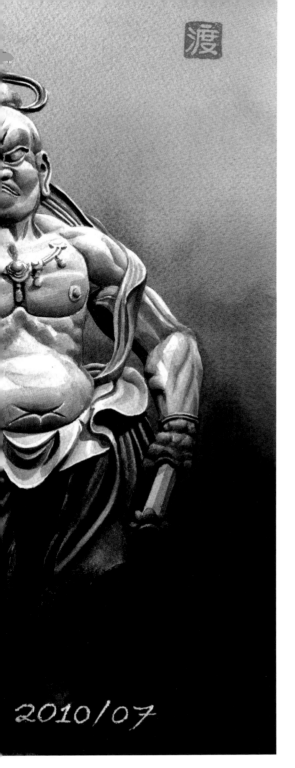

2010/07

紙：ARCHES紙
製作年分：2010年
尺寸：長277mm×寬346mm

金 剛 力 士 像

這是位於東大寺南大門據說高約8m40cm
的兩尊金剛力士像。
以其阿哞吸吐守護著南大門。
由於我是在水彩用紙上使用墨水，
因此是用和水彩畫相同的感覺來繪畫，
不過墨比較耐水，因此也有些感覺和壓克力顏料相通。
畫的時候考量到這是黑白的世界，
因此將畫風調整為強而有力。

由於以墨來描畫會成為黑白風格
因此重視濃淡對比

可以先在調色盤上事先調好淡墨以及濃到某個程度的
墨，這樣畫的時候會比較輕鬆。由於墨水乾燥後會耐水
（大家可以回想練毛筆字的時候，如果墨沾到衣服，以
普通的水洗是沖不掉的對吧）。如果一開始先塗了濃墨
上去的話，無法像水彩那樣使用lift out技巧。因此使用壓
克力顏料的方法，重複塗抹淡色，這樣會比較簡單，不
過非常耗費時間。以這幅作品來說，我把一定程度的濃
墨放在顏色較暗的部分，然後用水暈開做出淡淡的漸層
色。想塗更深的部分，就等乾了以後重新塗上新的墨。

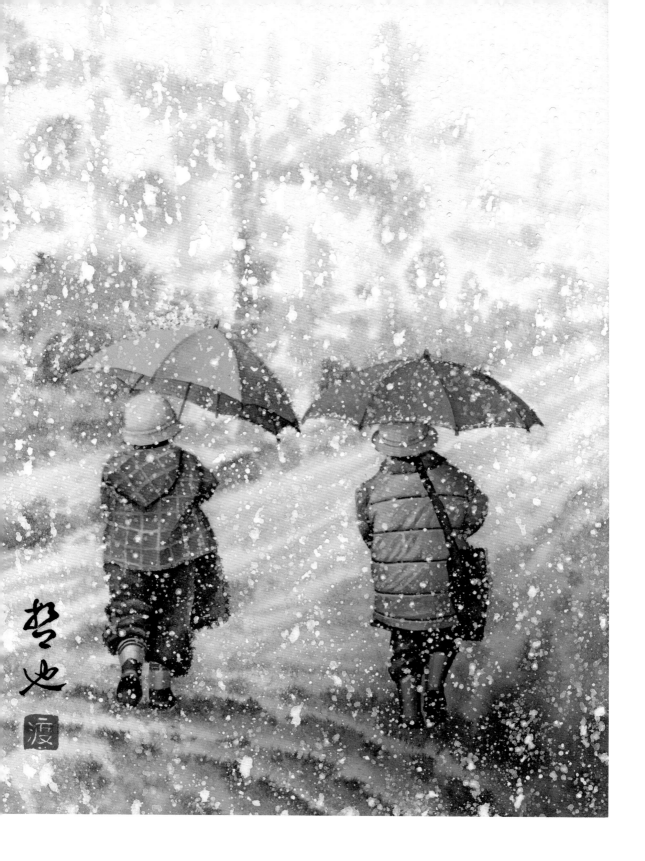

以 墨 汁 繪 畫

紙：麻紙板
製作年分：2018年
尺寸：長333mm×寬242mm

雪 日 早 晨

這幅作品是墨彩畫風格。墨彩畫一般來說就是在水墨畫上添加色彩，
但並沒有嚴格的定義。我以墨水增添明暗、
並且留下空白來取得平衡。

1　使用麻紙

我將做過防滲處理的麻紙，放在
打濕的板子上使用。

2　描繪草稿

畫草稿。由於麻紙非常纖細、不
能使用橡皮擦，因此要非常慎
重。就算是軟橡皮也幾乎會使表
面磨損，因此最多是像擦髒汙那
樣，輕輕按壓就是極限了。

3　塗抹水製作空白處

由於是非常纖細的紙張，因此無
法使用遮蔽法。要留下來先不畫
的人物部分以外都使用洗滌法，
以暈染或渲染方式將薄墨染上
去。由於要上墨的部分較為複
雜，因此區分為地面與建築物兩
次來上色。

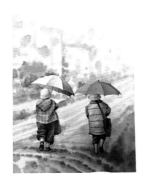

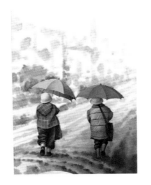

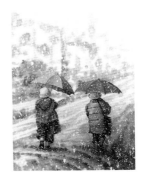

4　為人物上墨色

如果是一般塗抹墨汁的話是不會
暈開的，不過這次使用洗滌法所
以邊緣會暈染得比較嚴重。不過
這也可以說是這種畫的魅力之
一。這時候墨的部分就畫完了。

5　只為人物部分上彩色

接下來就是上色。將顏色不混色
的狀態下直接薄薄塗在墨上。
這在某方面來說，也可以說是
Grisaille法。

6　最後再畫雪

使用胡粉以濺射（sputtering）
來讓雪花飄舞。變更胡粉的量、
彈筆的力道、距離等，就能夠表
現出隨機自然飄舞的雪花樣貌。

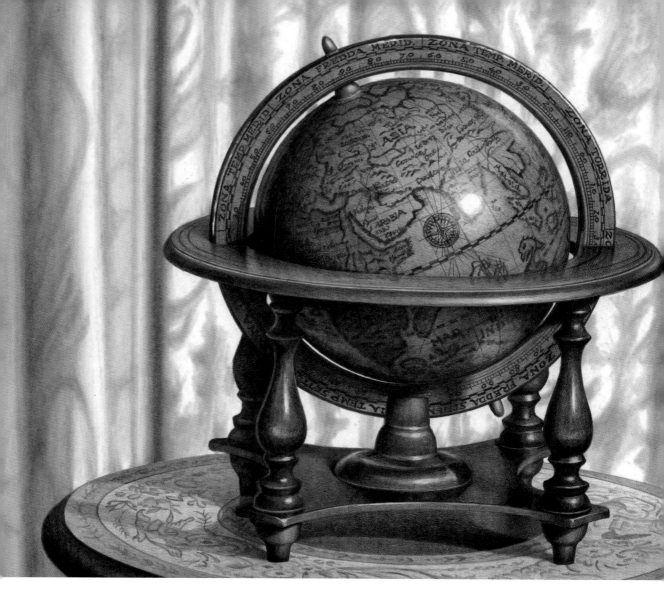

改變深淺
控制筆壓

使用的鉛筆從2B到4H。基本上是從顏色淺的鉛筆起，再使用顏色
深的鉛筆一層層塗抹上去，但我也使用了非常多相反的方法。舉例
來說，地圖、文字、尺度、花紋等部分是先用深色鉛筆描繪，然後
再使用淺色鉛筆，讓東西顯得立體。這也和Grisaille法共通。背後
的窗簾則是由於想要讓景深（將焦點放在某處而出現的前後範圍）
較淺，所以使用棉花棒沾著鉛筆粉末來描繪。最後噴上完稿膠讓鉛
筆固定，就完成了。

以 鉛 筆 描 繪

紙：肯特紙
製作年分：2018年
尺寸：長276mm×寬402mm

地 球 儀

將人帶往懷舊的夢想世界旅行，以黑白色調來表現。
正因為是黑白色調，所以明暗對比非常重要。
從小時候在日常生活中、以及後來建築業界的工作當中，
為了畫設計圖以及建築外觀示意圖，我都會使用鉛筆。
究竟我已經用了鉛筆在紙上跑過幾km了呢？
對我來說，鉛筆也許就是畫畫的原點也未可知。

活用圓形尺和雲形尺

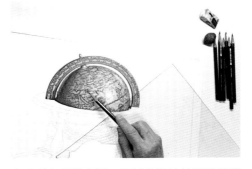

要畫正圓球體或正圓形時，徒手畫實在過於困難，因此畫草稿的時候就要使用圓形尺或雲形尺。

為了避免弄髒畫面，可以使用比較厚的塑膠墊輔助，非常方便。有一定重量不會滑動、也不會磨蹭紙張。另外由於是透明的、可以看到下面，畫起來也比較輕鬆。

祭典那一天

壓克力顏料＋
環氧樹脂

紙：膠合板
製作年分：1993年
尺寸：長727mm×寬727mm

以未曾體驗過的
技巧來繪畫

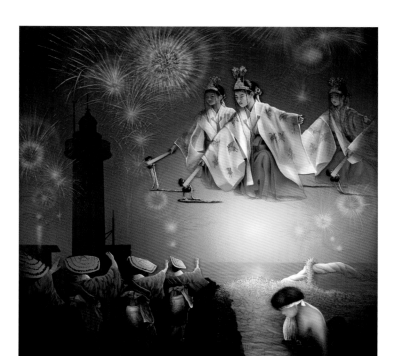

讓想畫的圖樣
浮現於上

這幅作品是我去採訪「草鞋祭典」一整天的活動，並將看到的光景合成一幅畫。結合了大王燈塔、以及祭典中的情景。我思考著要用什麼未曾使用過的方式來創作，最後選擇了在膠合板上使用壓克力顏料及環氧樹脂。先以滾筒將黑色gesso塗在膠合板上，風景則使用壓克力顏料來描繪。讓海面因旭日而閃閃發光，調整整體色調以後就完成了。接下來則是全新的挑戰。我在上面灌下環氧樹脂，做出一層樹脂膜以後，再於樹脂上描繪祭典的部分，讓祭典情景仿如浮現在景色之上。

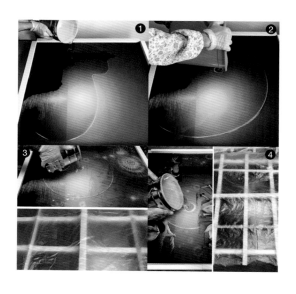

環氧樹脂要分幾次
倒進去

畫完了旭日、海面、燈塔以後，就分兩次把環氧樹脂倒進去（這是由於作品尺寸較大，一次倒下去無法流到整個表面）。畫完煙火之後再倒第三次。最後畫完祭典部分以後，再倒入收工用的環氧樹脂就完成了。環氧樹脂的使用量合計是7.5kg，厚度高達13.6mm。

PART2　素彩畫

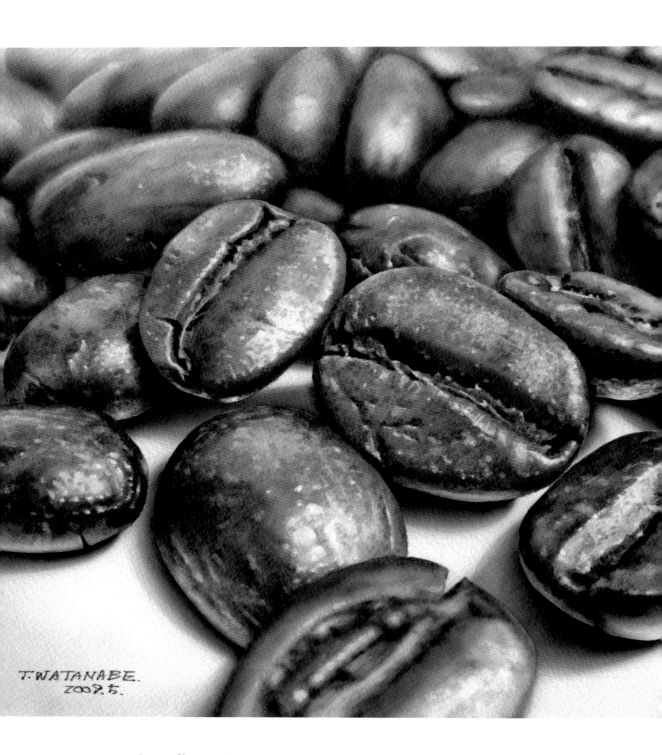

T.WATANABE.
2009.5.

咖啡豆

以 染 色 顏 料 描 繪

紙：ARCHES紙
製作年分：2009年
尺寸：長243mm×寬325mm

素 材 顏 料

所謂素彩畫，是指要描繪咖啡豆或者青椒等食物、
又或磚瓦等礦物這類物品時，
直接以物品本身做為原料（素材）來製作顏料，
然後畫出那張畫。
也就是「描繪物品＝顏料的原料」。
「以素材來描繪的彩色圖畫」，我命名為「素彩畫」。

手工製作的顏料
分為染色類以及顏料類兩種

如果發現了身邊的素材，有似乎能夠做成顏料的東西，我就會試著把
它做成顏料。像這樣手工製作的「素材顏料」，大致上可以區分為
「染色類」及「顏料類」兩種。染色類的顏料，是將原料溶於水中、
又或是像草木染那樣熬煮製作而成。使用方法就和水彩顏料一樣。另
一方面，顏料類的顏料則是把材料打碎成粉末狀。就像是日本畫使用
的顏料「岩繪顏料」一樣，使用明膠來溶解。由於明膠具有黏著劑般
的功效，因此能夠把顏料黏在畫板上。粒子越粗的話，顏色就越深；
若是越細則會越淺。

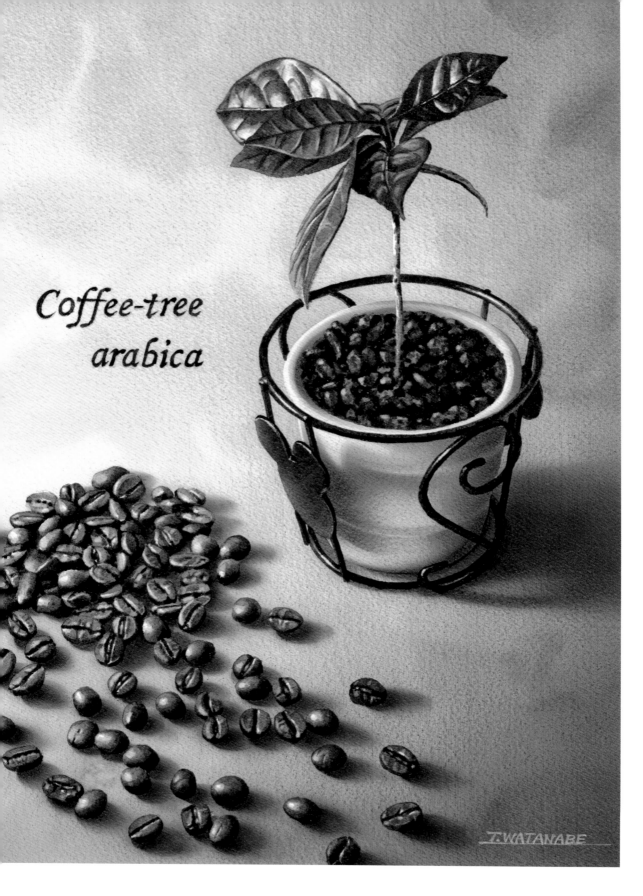

Coffee-tree
arabica

T.WATANABE

98

以染色顏料描繪

紙：ARCHES紙
製作年分：2011年
尺寸：長332mm×寬237mm

咖啡樹與
咖啡豆

這是將即溶咖啡粉溶解以後當成顏料來繪畫。
咖啡畫只有單一種棕色的色調，但是可以藉由拓展深淺範圍來表現出深奧感。
由於並不是市面上販賣的顏料，的確是不太好畫，
但如果有2～3個調色盤的話也頗為充足了，可以說是能夠輕鬆完成的繪畫材料。

咖啡顏料的製作方式

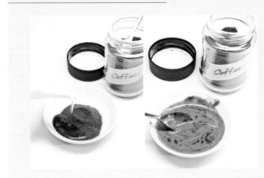

溶解即溶咖啡

製作咖啡顏料的方法非常簡單，只需要把即溶咖啡溶解在水中、泡得濃一些即可。如果想要顏色畫淡一些的地方，就沾點水去渲染開；希望顏色再深一點的話，就在乾了以後重複塗抹同一個地方。不過，如果重複塗抹的話，要先把顏料另外放在調色盤上，使其蒸發一些水分、變得比原來更濃一些再使用。另外，畫的時候也不要用抹的，比較像是把顏料放上去那種筆觸，這樣一來先前塗好的部分就不會因此而化開。

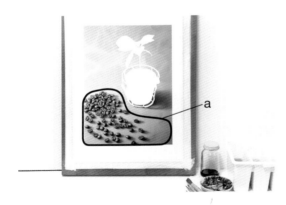

要將光影考量在內

這幅作品的主題就在於光影塑造的立體感。我拍攝示範用的照片時，是從畫面正左方以投影燈來打光。影子則以光源為中心呈現扇形展開的樣子（a）。

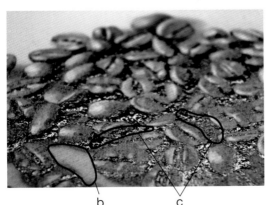

顏色較淡處要善用紙張的白色

我將ARCHES紙打濕以後使用。那些非常淺的地方幾乎是使用紙張的白色來表現（b）。重疊出非常深色的部分，則是像照片中那樣，顏料會呈現非常厚重的狀態（c）。

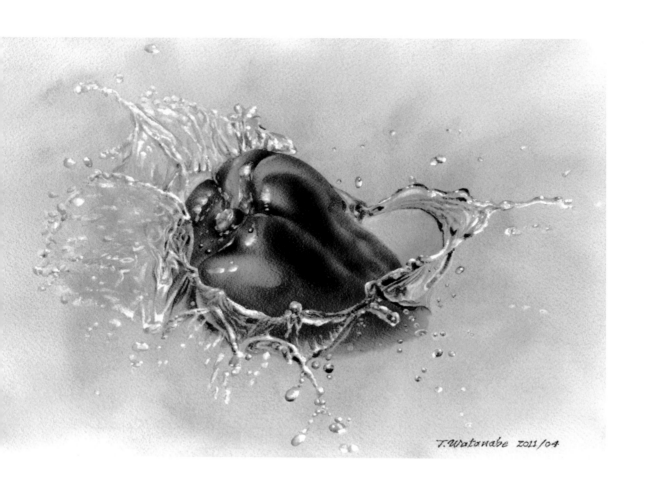

T.Watanabe 2011/04

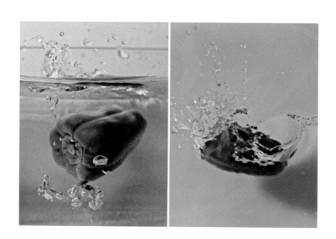

Photo

我將青椒丟進水裡，拍攝了從水
中看的樣子、以及從水面上看的
樣子。這次使用的是從水面看下
去的照片。

青椒

以 染 色 顏 料 描 繪

紙：ARCHES紙
製作年分：2011年
尺寸：長239mm×寬340mm

由於青椒所含有的葉綠素一旦加熱就會變成棕色，
因此不是用熱煮的方式來取出顏色，而是放進果汁機裡打成果汁來使用。
不過，這樣作為顏料會太稀，
所以我用兩種方法濃縮來試做顏料。

青椒顏料的製作方式

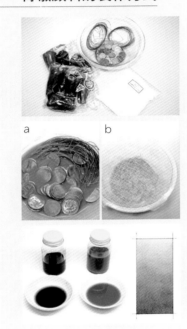

1　將材料準備齊全

材料為青椒、銅線、10元銅板、碳酸鈉。

2　製作顏料

兩種方法之一是加熱濃縮（a）。為了防止顏料變成褐色（加熱時葉綠素分子中的鎂元素等被離析出來），因此放入銅線及硬幣，試著讓分子轉變成銅葉綠素鈉。另外覺得這樣也許可以延緩氧化，因此混入了少量鹼性的碳酸鈉。另外一種方式則是將果汁蓋上棉布一星期，使其自然乾燥濃縮（b）。

3　製作兩種顏料

加熱濃縮的顏料果然還是變成了帶著綠色的褐色。自然乾燥濃縮則成為與剛打好時相同色調的顏料。基本上是使用自然乾燥濃縮的顏料。想要提高顏色濃度的話，就先把顏料放在調色盤上，等到乾燥了再使用已經濃縮的顏料。

利用背景的色調不勻來展現躍動感

先讓紙張含有大量水分，使用濕中濕手法來畫背景。故意有些地方不要塗得太均勻（a）。背景顏色整體顏色都非常淡，想要留白的地方，在上好色以後使用lift out來打薄；反光的部分則使用搔抓來處理（b）。一開始就不塗勻的地方。是為了要與水花的躍動感有加成的效果。最重要的就是要打造出能夠讓之後描繪的水花活靈活現的深淺平衡（c）。顏色較深的部分就將加熱濃縮的青椒顏料一點點混入乾燥濃縮的顏料當中，慢慢提升濃度來畫（d）。

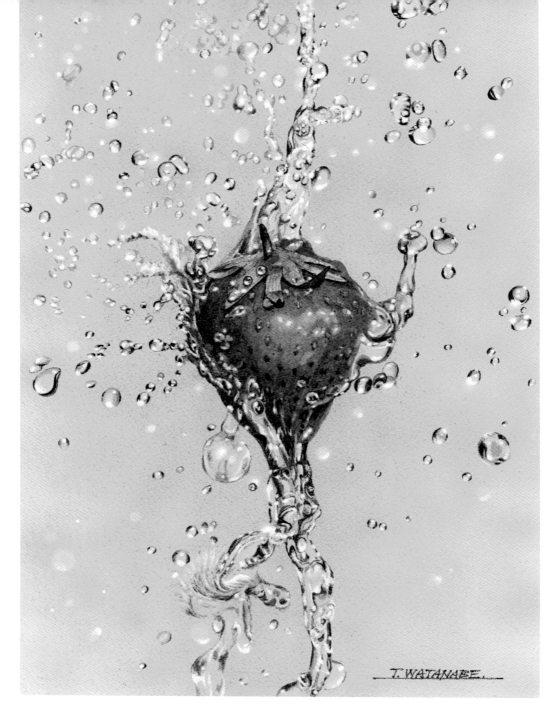

Photo

我以塗了粉紅色壓克力顏料的板子作為背景，使用鋼線固定草莓，讓它浮在半空中，然後從下方潑水攝影。我以高速連拍大約拍了200張照片，不過能夠用來參考的只有3張左右。

草莓

以 染 色 顏 料 描 繪

紙：ARCHES紙
製作年分：2012年
尺寸：長337mm×寬243mm

為了要製作草莓的顏料，我在庭院的空地上種了草莓種苗並養大。
顏料的材料只有果肉表面和葉子。
這幅作品從動手畫的幾個月前就已經開始了。

草莓顏料的製作方式

1　使用果肉的表面

草莓只使用果肉的表面。放進塑膠袋中搓揉攪碎。

2　製作果肉的顏料

將步驟1的果肉表面以茶網過濾，草莓的紅色來自花色素苷，越接近酸性、紅色就越強烈，因此分別使用檸檬汁以及明礬作為定色劑。雖然實際上並不是差非常多不過使用檸檬汁的會稍微帶點紫色；而使用明礬的則是紅色感比較強烈。

3　製作葉片的顏料

為了要畫草莓的蒂頭，使用葉片製作顏料。以研缽將葉片磨碎，榨出裡面的水分使用。由於水分比想像中的還要少，因此一邊用噴霧罐噴水一邊磨碎，最後用茶葉濾網過濾就完成了。

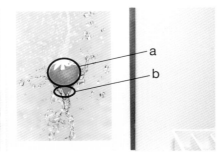

不同顏料分開使用

底色使用加了檸檬汁的顏料。草莓部分則使用添加了明礬的顏料（a）。基本上是以重複塗抹的方式來調整顏色深淺，不過如果想要畫更深的部分，就使用木醋酸鐵（主成分是醋酸鐵乙酸亞鐵，是讓顏色變深的媒染劑）做出帶有深色感的紅色來使用（b）。如果不是讓筆沾滿顏料放下去，並不會變成非常深的紅色。在完全乾燥以前會有些黏黏的感覺，並沒有我原先擔心的無法附著問題。

噴上保護膠

為了防止圖畫因紫外線而褪色，噴上UV保護膠之後，再噴上一層防水保護膠就完成了。

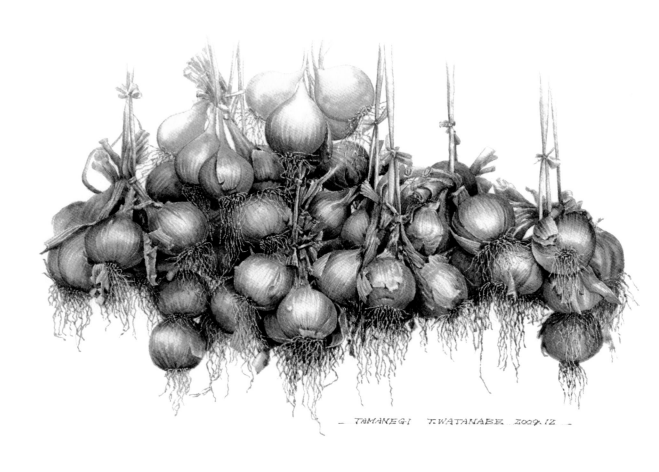

TAMANEGI T.WATANABE 2009.12

洋 蔥

以 染 色 顏 料 描 繪

紙：ARCHES紙
製作年分：2009年
尺寸：長265mm×寬370mm

提到洋蔥皮，大家應該知道這原本就是草木染的常用染料之一。
因為非常容易就能萃取出顏色，因此要製作成顏料也比較容易。

洋蔥顏料的製作方式

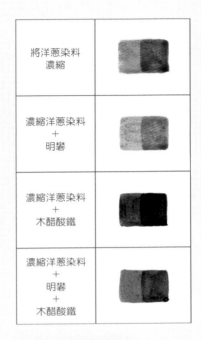

將洋蔥染料濃縮	
濃縮洋蔥染料＋明礬	
濃縮洋蔥染料＋木醋酸鐵	
濃縮洋蔥染料＋明礬＋木醋酸鐵	

1 熬煮過濾

將洋蔥皮放入大碗當中熬煮。等到出現一定程度的
顏色以後，就將煮出來的染料移到其它容器裡。再
次熬煮洋蔥皮，一樣煮出顏色以後將染料移到另一
個容器。總共做兩次這個步驟。由於冷卻之後顏色
會回到洋蔥皮當中，因此要馬上用棉布過濾。為了
提升濃度，另外加熱讓水分蒸發。

2 製作4種顏色的顏料

我製作的「洋蔥顏料」是這4個顏色。
讓顏料發色且能固定的媒染劑，使用
了明礬與木醋酸鐵（P103）。使用明
礬會讓顏色比較明亮，使用木醋酸鐵
則會變暗。可以利用混合比例的相異
來調整出各種顏色。

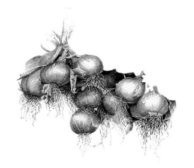

乾燥後具耐水性

洋蔥顏料在乾燥以後會具有某種程度的耐水性。雖然和
水彩顏料不同，塗上去之後要做lift out之類的技巧非常
困難，但因為下層的顏料不會溶析出來，因此重複塗抹
的時候就很輕鬆。以這方面來說，洋蔥顏料比較接近壓
克力顏料而非水彩。尤其是添加了木醋酸鐵作為媒染劑
的洋蔥顏料，放在調色盤上乾掉以後，表面上就會形成
一層膜且乾硬，無法溶於水。

T. Watanabe
2009

以 染 色 顏 料 描 繪

紙：crescent board NO.310
製作年分：2009年
尺寸：長274mm×寬198mm

葡萄酒

在網路上搜尋「葡萄酒畫」，都只能找到畫葡萄酒的圖畫，
實在是找不到寫著「用葡萄酒來畫畫」的文章。
但是也有葡萄酒染，我想應該是可以畫，就來試試。

葡萄酒顏料製作方式

1　準備材料
準備紅葡萄酒。

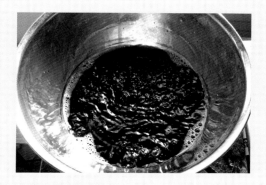

2　熬煮葡萄酒
只是熬煮葡萄酒讓它濃縮一些。試著塗在紙
上看看，發現就算重複塗抹，顏色也不會變
深。如果想畫深一點的顏色，就必須更加提
高葡萄酒濃度。我試著先讓水分凍結，打算
使用含有較多色素的部分，但是濃度仍然無
法提高。因此還是煮開讓水分蒸發。

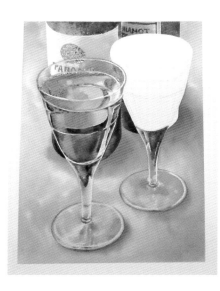

可以欣賞
因時間流逝而產生的顏色變化

想畫深一些的地方，與其說是塗抹，其實比較像是把顏料放
上去。塗抹比較深厚的地方，不管是用吹風機吹還是放好幾
天，感覺都無法附著在紙張上。我噴了好幾種完稿膠，讓畫
的表面暫時有一層膜來固定顏料，然後拿去掃描做成檔案。
這張圖畫完成以後，時時刻刻都在改變。塗的比較濃的地
方，會因為溫度變化而膨脹收縮，輪廓變得有些模糊、原本
突起的顏色也逐漸變平。完全無法避免顏色持續褪色。但就
像冰、雪或者沙子等做成的藝術品一樣，葡萄酒畫說不定也
算是「只能在有限時間內觀賞的藝術」。據說京友禪的葡萄
染，也會因為歲月流逝而產生顏色變化。看著圖畫歷經時光
產生變化的樣子，不也是挺有趣的嗎。

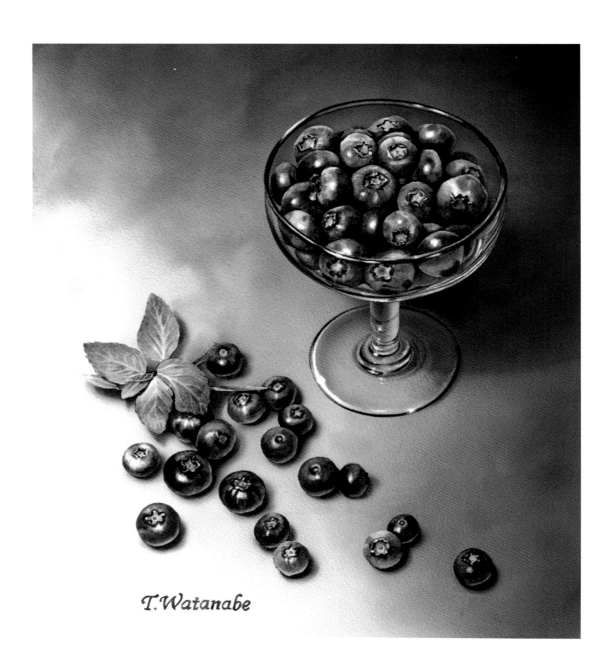

T.Watanabe

藍莓

以 染 色 顏 料 描 繪

紙：crescent board NO.310
製作年分：2011年
尺寸：長306mm×寬275mm

鄉下老家寄來了許多藍莓。
因此我打算來畫藍莓的素彩畫。
藍莓的果肉我吃掉了，只使用果皮來繪畫。

藍莓顏料的製作方式

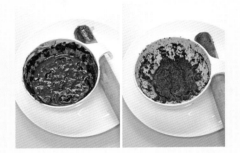

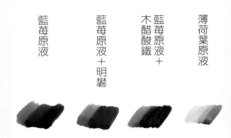

藍莓原液　　藍莓原液＋明礬　　藍莓原液＋木醋酸鐵　　薄荷葉原液

1　搗碎素材然後過濾

藍莓當中含有的色素是花色素苷。這是以抗氧化聞名的多酚之一，是紫色的色素。我將藍莓以及薄荷都用研缽搗碎以後，慢慢加水搗成泥，最後過濾就成為顏料。

2　製作4種顏色的顏料

最左邊是藍莓原液，並沒有做變動，顏料的顏色是紫紅色。乾燥以後就會慢慢變成藍紫色。由左邊算來第二種是添加了明礬的顏料，以染東西的情況來說，添加明礬後通常會帶些藍色，不過畫的仍然是紫紅色。由左邊算來第三種則是添加了木醋酸鐵（P103）的顏料；最右邊是薄荷原液。

與染料的不同

染色也會使用到藍莓。以染色來說，是在藍莓染液中熬煮能夠染色的纖維，然後使用媒染劑進行定色或發色。染液是紫紅色的，如果只有染色就會是帶些紅色的紫色。如果之後又浸泡在明礬等媒染劑當中，就會變成帶藍色。有些意外的是，拿來做為繪畫顏料，結果卻不大相同。顏料的狀況如同上述步驟2中所描述的。

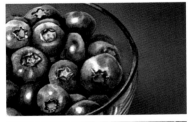

端看是否能溶於水
決定繪畫方式

好不容易做出了「紫紅、藍紫」兩種顏色，所以我將桌面及杯子塗上紫紅、藉此與藍莓的藍紫色作為對比。藍莓顏料完全乾燥以後，就會變得頗具耐水性。由於是否可溶於水決定了上色的方式，因此這得要一開始就確認好。最後噴上UV保護膠（P103）和完稿膠就完成了。

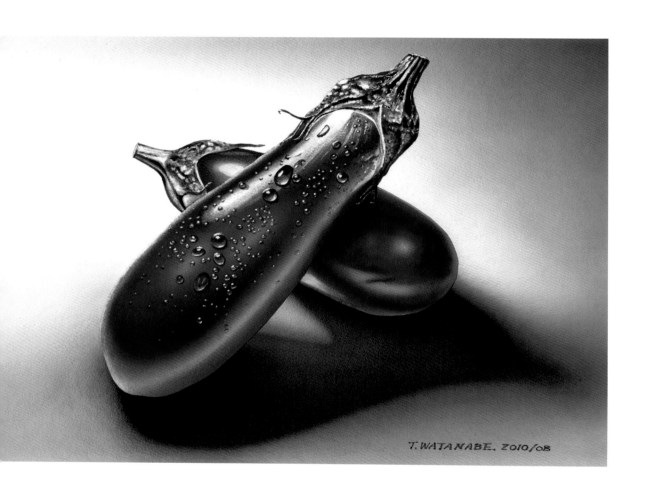

T. WATANABE. 2010/08

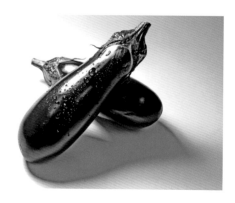

Photo

我試著潑水或者滴水上去，作了
各種嘗試並拍照。這次選擇的是
滴水上去，並且投射光線時讓茄
子背光的照片。

以 染 色 顏 料 描 繪

紙：crescent board NO.310
製作年分：2010年
尺寸：長255mm×寬360mm

茄 子

茄子醃漬物的定色、發色通常都是使用明礬。
從料理食譜當中獲得靈感的，就是這個茄子顏料。
原液是熬煮茄子皮，製作成顏料。

茄子顏料製作方式

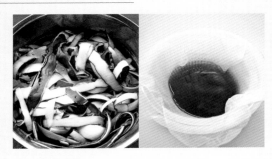

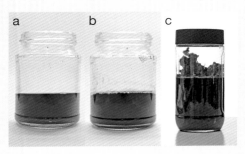

1　熬煮過濾

首先剝下茄子皮，浸泡在水中一整晚。之後放入
大碗裡熬煮，然後過濾汁液。這樣就製作好原液
了。

2　製作顏料

原液是紫紅～紅酒色（a）。將原液添加
少許明礬作為媒染劑，就會呈現較偏藍
紫色的色調（b）。原液混入木醋酸鐵
（P103）之後，顏色會變混濁、是非常深
的顏色（c）。我使用b、b+c兩種顏料來
繪畫。

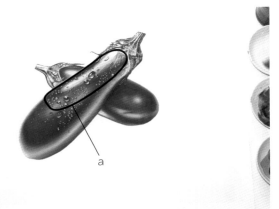

帶出茄子質感
以水滴來展現

這是以茄子為主角的作品，但是要讓主角更加
顯眼的卻是水滴（a）。此處我使用來表現水
的方法，是與P50～P53的「水滴」完全相同
的手法。

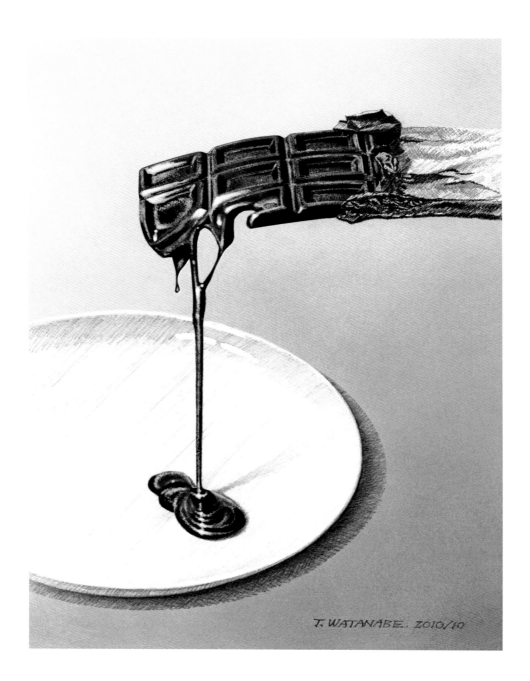

J. WATANABE. 2010/10

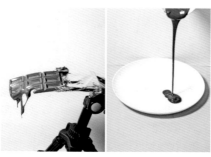

Photo

我分成兩次攝影。第一張是左邊的照片,將板狀
巧克力放在打火機旁邊,瞄準的是融化的瞬間。
第二張則是右邊的照片,拍攝的是隔水加熱融化
的巧克力。這裡最重要的,就是隔水加熱融化的
巧克力,分量要與第一張照片中融化掉的巧克力
分量差不多。將這兩張照片結合在一起畫成一張
畫。實際上是有點不太可能的瞬間,而這正是這
幅畫的目標。

以 染 色 顏 料 描 繪

紙：crescent board NO.310
製作年分：2010年
尺寸：長359mm×寬268mm

巧克力
（可可粉）

巧克力的原料是可可豆。
將可可豆脫脂、
磨成粉末以後就是可可粉。我將它當成顏料來使用。

巧克力（可可粉）顏料製作方式

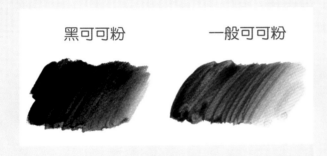

黑可可粉　　　　　一般可可粉

製作2種顏色的顏料
我將一般的可可粉與黑可可粉2種以
熱水溶解，做成2種顏色的顏料。

顏料會有粉感
如果使用塗抹、渲染、洗滌、lift out等方法，都會覺得有
些粉粉的。在有些乾燥的時候用手去磨擦，就會沾到粉
末。因此我就改成有些粉彩風格的畫法。

先畫物品再畫背景
盤子和銀色包裝紙我用鉛筆來畫。這裡幾乎都是用上紙張
原先的白色。巧克力顏料和鉛筆一樣是有粉感的繪畫材
料，因此我一邊畫、一邊噴上FIXATIVE固定。背景處理我
原先非常遲疑要用手畫再渲染開，還是要用噴槍。最後用
噴槍輕輕帶過，讓主題更加突顯出來。

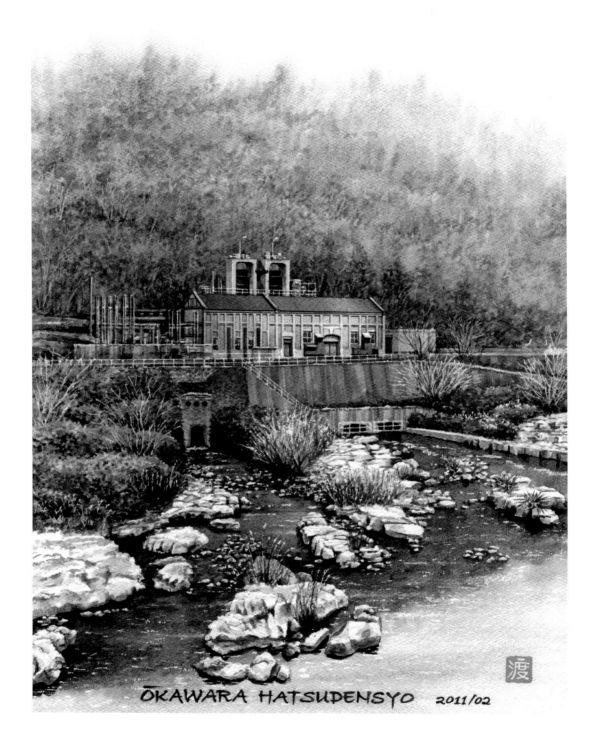

OKAWARA HATSUDENSYO 2011/02

以 顏 料 類 的 顏 料 描 繪

紙：ARCHES紙
製作年分：2011年
尺寸：長390mm×寬268mm

磚瓦建築

從我在名張的自宅開車將近一小時，
伊賀川與名張川合流之處，成為木津川之後經過的第一座橋，
也就是大河原大橋，對岸就是大河原發電所。
它那大正時代的磚瓦建築風格、與其建築學上的地位都非常受到重視。

磚瓦顏料的製作方式

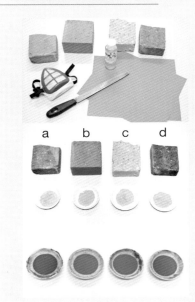

1　準備磚瓦及材料

材料是磚瓦、銼刀、砂紙、研缽、明膠。

2　將4種磚瓦磨成粉

將4個顏色的磚瓦分別磨成粉末。順帶一提，這4種磚瓦顏色會有所不同，是由於氧化、還原（無氧狀態）的比例相異造成的。最左邊的磚瓦紅色，是土壤中含有的鐵質燒過產生的顏色（a）。這一旦開始氧化，就會因為生繡而成為較明亮的紅色（b）。相反地還原（無氧狀態）的話，就會變黑而使顏色開始變混濁（c、d）。

3　以明膠液溶解

明膠大多是使用牛皮等製作而成，若是室溫較低就會凝固。只要放在一般溫度下或者加熱，就會恢復成液體。以手指融化，加水到容易使用的程度，「磚瓦顏料」就製作完成了。

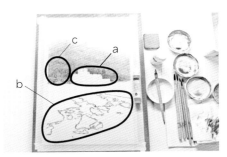

進行遮蔽

將建築物用膠帶遮蔽起來（a）。河流與岩石的鄰界處部分則是使用筆型的遮蔽用墨（b）。如果是筆型的話，就算是只有1mm寬的線條也能輕鬆畫好。較細的樹枝、或者水的部分等等，就使用瓶裝的遮蔽用墨，以沾水筆來描（c）。從背景開始著手畫。

最後描繪建築物

主題的建築物最後再畫。像這次這樣的風景畫，我覺得比較適合先畫好週遭的景色，然後一邊觀望整體狀況，一邊將建築物的明暗及對比調整成適合該情境的色調。

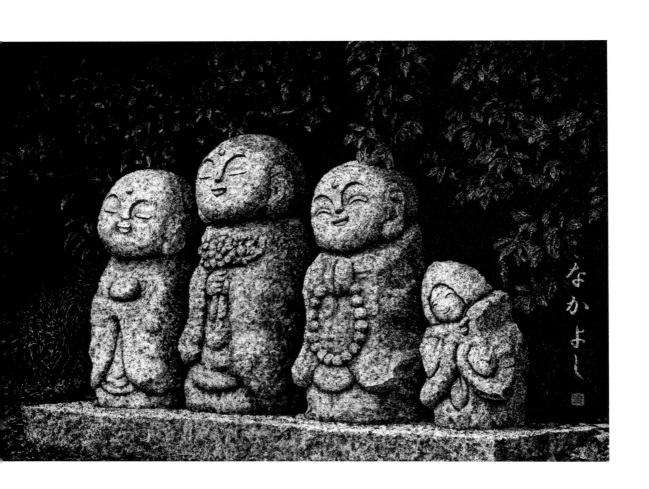

なかよし

Location

用來作為模特兒的地藏，位在
京都嵯峨嵐山的天龍寺附近。
這裡經常會有人力車經過，是
嵐山的觀光散步路線。地藏們
感情很好地微笑著。

地藏菩薩

以 顏 料 類 的 顏 料 描 繪

紙：canson紙
製作年分：2011年
尺寸：長594mm×寬841mm

人類自古就會使用礦物作為繪畫用的材料。
我試著將花崗岩和碎石塊等做成自己的「岩石顏料」，
畫出了地藏菩薩。

岩石顏料的製作方式

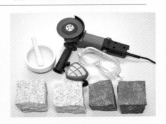

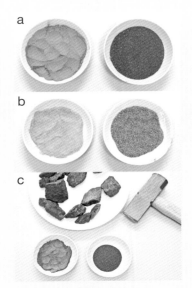

1　準備材料

磨砂機、口罩、護目鏡、研
缽、濾茶網等。岩石準備了
黑色花崗岩、白色花崗岩、
黑色系碎石塊，這次使用的
是黑花崗岩和黑色系碎石
塊。

2　將石頭打碎研磨

最上面的照片是以磨砂機磨成粉末的黑色花
崗岩顏料（a）。使用一層茶葉濾網和兩層茶
葉濾網，做出2種顆粒大小的粒子。下面則
是以碎石錘和研缽製作的黑色花崗岩顏料，
顏色較為明亮（b）。最下面則是以碎石錘
和研缽製作的黑色碎石塊顏料（c）。比用磨
砂機做的黑色花崗岩顏料還要來得黑一些。

3　將粉末混在一起便完成了

將3種粉末中粒子大的
與粒子小的分別混在一
起，做成2種岩石顏料。
左邊是較細的（粒子較
小）；右邊則是較粗的
（粒子較大）。

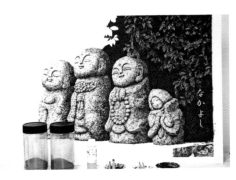

重複塗抹帶出深度

「岩石顏料」和P97說明的「岩繪顏料」一樣，使用
明膠液來溶解。深色的部分就以較細粒子多次重複塗
抹，帶出其深色感。想要塗得顏色更深的部分，就重
複塗抹較粗粒子。放置一晚完全乾燥以後，再繼續塗
抹上去，重複這個步驟，顏色就會變得非常深。完成
以後將明膠以放置的方式塗在整張圖面上，讓岩粉末
更加牢固。

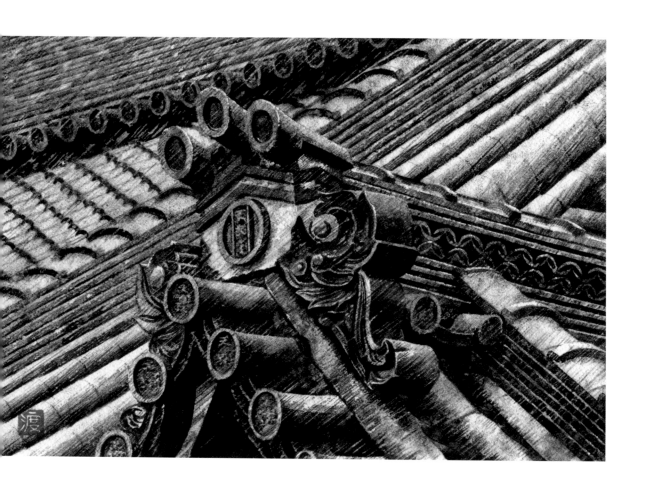

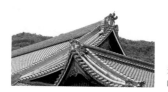

Location

這幅圖畫的是世界遺產京都嵯
峨野嵐山的天龍寺。

以 顏 料 類 的 顏 料 描 繪

紙：ARCHES紙
製作年分：2011年
尺寸：長231mm×寬328mm

瓦片屋簷

我向人索取了燻瓦的碎片，製作成瓦片顏料。

瓦片顏料的製作方式

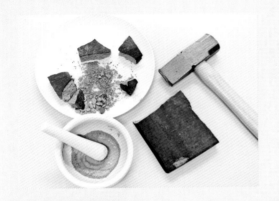 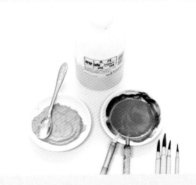

1　將瓦片研磨成粉

瓦片種類花樣繁多，這次使用的是燻瓦。這是以最質樸的狀態燒成瓦片，然後使用液化石油氣或水稀釋的燈油燻製成，表面會形成一層碳膜。從裡到外是非常均勻的黑色。以錘子打碎後再使用研缽磨成粉。

2　以明膠液溶解，製作成顏料

溶解後若放置一段時間，泥土粉末會沉下去，而明膠液會浮起，兩者會分離。我利用這個性質，製作出上層的清澈液體及堆積在下層的粉末部分，調整兩者混合的比例來做出深淺描繪圖畫。雖然我將它命名為瓦片顏料，但也可以說是泥土顏料呢。

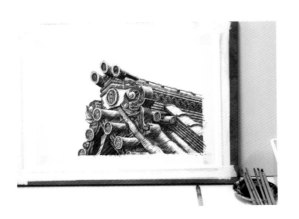

使用搔抓手法
來完稿

描繪的感覺就宛如把泥土放到紙上一樣。最一開始是想要模仿筆畫的觸感，但泥狀的顏料實在無法使用筆來畫。因此思考是否能以搔抓的手法來畫，就試著塗在水彩紙上，等到完全乾燥以後再用畫刀來搔抓。但凝固的顏料實在是太硬了，連畫刀的前端也一下就開花了。結果只好用筆斜斜地塗、搭配搔抓的方式來完成這張畫。

隨時間變化的素彩畫

01　葡萄酒畫　四季之花

2009

櫻花

鳳仙花

梅花

這是使用在P106當中也介紹過的葡萄酒顏料所描繪的素彩畫。

我畫了12幅花朵（P122-123），經過兩年還能保留原樣的只有這三幅。

兩年之內已經由紅酒的顏色，可說是成熟吧，變成了褐色，醞釀出一股雅致氣氛。

非常期待今後還會如何變化下去。

2011

春

櫻花

雛菊

大丁草

夏

大麗菊

瑪格麗特

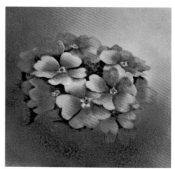

鳳仙花

也有些消失的作品

以葡萄酒描繪的畫，在完成以後隨著時間流逝，
會褪色或者輪廓逐漸模糊，時時刻刻都在變化。

素材顏料

紙：crescent board NO.310
製作年分：2009年
尺寸：長150mm×寬150mm

秋

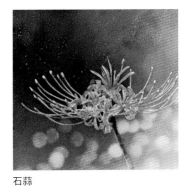

石蒜

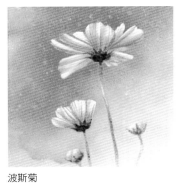

波斯菊

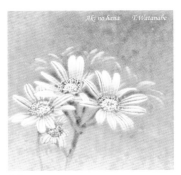

Aki no hana T.Watanabe

菊花

冬

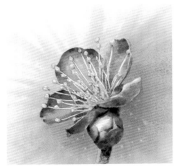

梅花

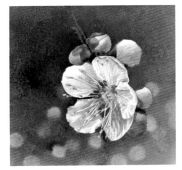

梅花

水仙

	紅酒	玫瑰紅酒	白酒
濃縮 葡萄酒			
濃縮葡萄酒 + 明礬			
濃縮葡萄酒 + 木醋酸鐵			
濃縮葡萄酒 + 明礬 + 木醋酸鐵			

熬煮葡萄酒
加入媒染劑

左邊是我做出來的葡萄酒顏料清單。使用
了葡萄酒中的紅酒、玫瑰紅酒及白酒。只
有先熬煮濃縮。相較於紅酒,玫瑰紅的顏色
較淡,而白酒又比玫瑰紅更淡,濃縮度要更
高。葡萄酒染也是浸泡在葡萄酒以後,要再
浸泡到媒染劑當中定色,這樣發色才會比
較好。因此這次我也混入了明礬和木醋酸鐵
(P103)作為媒染劑。

02　葡萄酒畫　波斯菊

這是我畫下波斯菊畫當時的樣子，以及這幅畫4年後的樣子。逐漸變成真的令人感受到秋意的顏色。我打算今後繼續記錄下去。希望能看著這幅畫走到盡頭。

2010

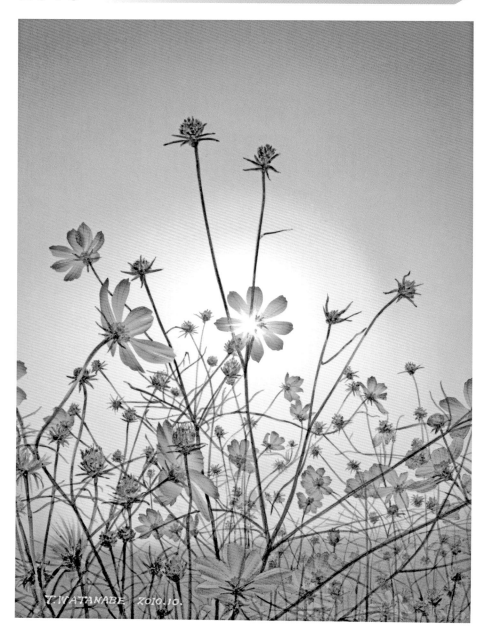

素材顔料

紙：crescent board NO.310
製作年分：2010年
尺寸：長362mm×寬266mm

2014

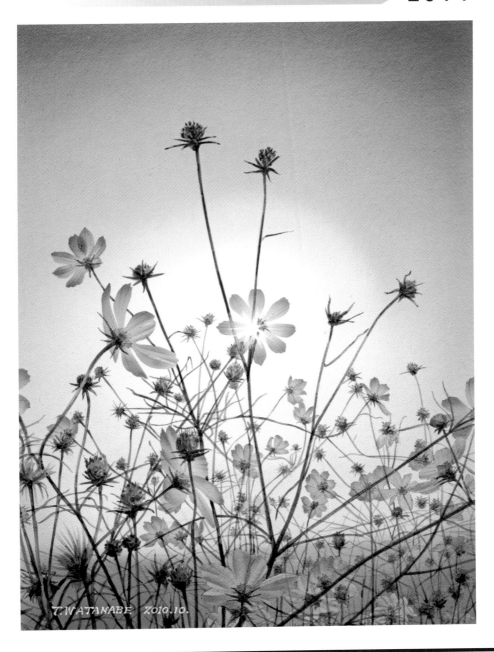

以素材顏料描繪
的風景們

01　咖啡畫　寶生寺

這是位於奈良縣的寶生寺，五重塔的咖啡畫。在2005年黃金週的時候，
我去大阪談工作的事情，但回程路上天氣實在太好了，
所以我就繞個路去了寶生寺。那時候拍的照片當中，
我有點遲疑要畫什麼好，但最後還是選擇了五重塔。
這是個非常好的比例。

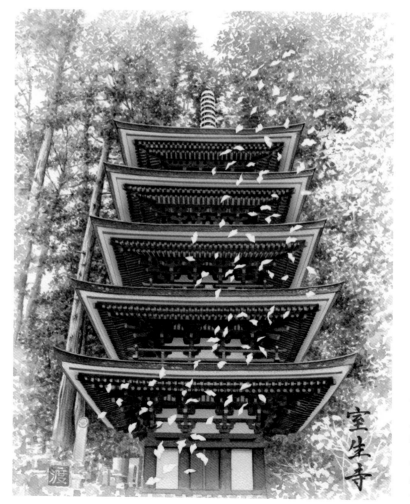

素材顏料

紙：ARCHES紙
製作年分：2009年
尺寸：長320mm×寬240mm

**有深淺幅度
容易描繪的
咖啡顏料**

淺色之處幾乎都是利用紙
張的白色。較深重疊的部
分，顏料其實會堆得很
高。咖啡畫（P99）明明
只有一個顏色並無深淺，
卻能夠做出範圍很廣的漸
層色。此外，咖啡顏料會
展現出一種獨特的光澤，
也非常具有魅力。

02 葡萄酒畫　寂靜

我試著用紅酒畫了風景。
動機並不是「想要畫風景」而動手畫，
而是想要檢驗一下紅酒顏料大概是多濃、
或者重複塗抹到什麼程度，可以固定在紙上。
先前紅酒顏料塗很厚的地方，幾乎都無法好好附著在紙張上。

素 材 顏 料

紙：ARCHES紙
製作年分：2010年
尺寸：長210mm×寬260mm

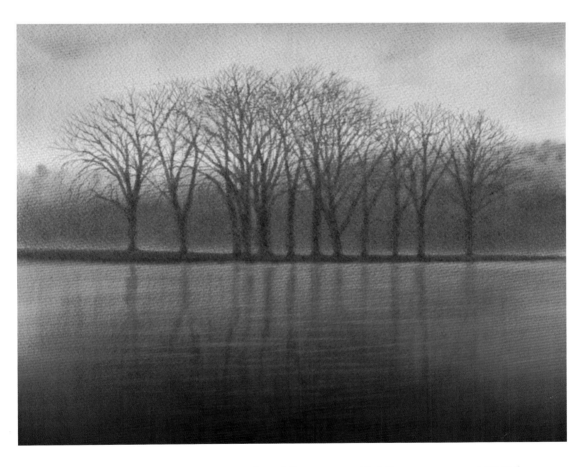

**目標是葡萄酒顏料
附著紙張的檢驗**

看起來似乎使用ARCHES紙會比crescent board容易定色的樣子，顏料有比較容易附著在紙張上。我想可能是因為紙張的粗細以及吸水性的影響吧。完成之後噴上UV保護膠與トリパブC，試著防止它褪色以及定色。如果是這種厚度的上色方式，靜置一晚之後就幾乎乾燥了的感覺。如果想畫得更淡一些，也許使用和紙會很不錯。有機會我應該還會再試。

PROFILE

渡邊哲也

1955年出身於日本愛媛縣。曾於建築設計事務所任職，1991年於日本三重縣名張市設立了渡邊建築事務所，持續至今。除了以一級建築士身分工作以外，也同時以繪畫作家身分活動。參加公立美術館、畫廊、百貨公司、企業等單位舉辦之企劃展覽；參與電視節目演出、應徵各類展覽並獲入選等，觸角伸向各方、大為活躍。

http://watanabe-a-o.art.coocan.jp/

TITLE

畫得像拍照！水彩畫・素彩畫　複合媒材與技法

STAFF

出版	三悅文化圖書事業有限公司
作者	渡邊哲也
譯者	黃詩婷
總編輯	郭湘齡
文字編輯	徐承義　蕭妤秦
美術編輯	許菩真
排版	靜思個人工作室
製版	印研科技有限公司
印刷	龍岡數位文化股份有限公司
法律顧問	立勤國際法律事務所　黃沛聲律師
戶名	瑞昇文化事業股份有限公司
劃撥帳號	19598343
地址	新北市中和區景平路464巷2弄1-4號
電話	(02)2945-3191
傳真	(02)2945-3190
網址	www.rising-books.com.tw
Mail	deepblue@rising-books.com.tw
初版日期	2019年12月
定價	380元

ORIGINAL JAPANESE EDITION STAFF

撮影協力	後藤加奈（株式会社ロビタ社）
装丁	宇江喜桜（SPAIS）
本文デザイン	熊谷昭典（SPAIS）　近藤真史

國家圖書館出版品預行編目資料

畫得像拍照!水彩畫.素彩畫複合媒材與
技法 / 渡邊哲也作；黃詩婷譯. -- 初版.
-- 新北市：三悅文化圖書, 2019.12
128面；18.2 X 25.7公分
ISBN 978-986-97905-7-4(平裝)

1.水彩畫 2.複合媒材繪畫 3.繪畫技法

948.4　　　　　　　　　　108018939